新時代の
クリエイティブ入門

未来創造こそ、「天才」の使命

松本弘司
Koji Matsumoto

まえがき

　世の中、天才ばかりではない。天才になりたくとも簡単になれるわけではないし、そもそも普通はなりたいとさえ思わない。しかし、なぜか人々は天才に魅かれる。天才の成した仕事に喝采を送り、時代を超えてその偉業を語り継ぐ。

　歴史を振り返れば、いつも新しい時代の扉を開いてきたのは天才たちだった。天才たちは、宗教の世界においても、政治の世界においても、科学の世界においても、経済の世界においても、芸術の世界においても、ありとあらゆる分野において、それまでの「常識」を打ち破り、道を切り拓いてきた。賛否両論の嵐を巻き起こしながら、新しい未来を創造するために、その第一歩を踏み出してきたのだ。21世紀以降の時代を大いなる繁栄の時代に変えていけるかどうかも、やはり、天才たちの出現にかかっているのではないだろうか。

　ここで、ひとつの問いを投げかけたい。

　あなたはその天才を待ち焦がれるか。それとも、あなた自身が未来を創造する天才にな

ろうとするか。あるいは、何も期待しないか——。

何も期待しないという人は、ここで本書を閉じていただきたい。しかし、もしあなた自身が、未来を創造する天才として活躍してみたいと願うならば、ぜひとも、ハッピー・サイエンス・ユニバーシティ（以下、HSU）の門をたたいてほしい。また、まばゆいばかりの未来を創造する天才たちの活躍を見てみたいと思うならば、どうか、あなたの身の周りにいる"天才の卵"を見つけ出していただきたい。

天才と奇人変人は紙一重と言われている。私は、この世的な「常識」から見ればおかしく見えても、神仏や天使、菩薩の目から見れば「まとも」な人物こそが、私たちが目指す天才の姿だと思っている。

HSUは、幸福の科学が運営する、2015年4月に開学した高等宗教研究機関である。人間幸福学部、経営成功学部、未来産業学部の3学部に続いて、2016年4月には、新たに「未来創造学部」が開設され、「芸能・クリエーター部門専攻コース」と「政治・ジャーナリズム専攻コース」の2コースがスタートする。

| まえがき |

本書では、HSUが目指す未来を創造するクリエーターの育成のために、クリエーターに求められる使命感や発想力、努力精進などについて語った。数多の天才たちが誕生するための、ささやかなきっかけとなれば幸いである。

この場を借りて、本書の発刊をお許し下さり、日々ご指導を賜っている大川隆法総裁に心よりの感謝を捧げたい。

2015年7月27日

幸福の科学メディア文化事業局担当常務理事 兼 映画企画担当 兼
ハッピー・サイエンス・ユニバーシティ ビジティング・プロフェッサー　松本弘司

目 次

目次

まえがき —— *1*

序章 天才時代 —— *13*

* 文化・芸術の「新しいモデル」を創る —— *14*
* 求められる天才クリエーター —— *16*
* 映画やTVドラマがもつ影響力 —— *21*
* [コラム1] 田舎少年たちの夢 —— *30*

第1章 クリエーターの使命 —— *35*

1.「信仰」—— クリエイティブの原点 —— *36*

* 「ザ・クリエーター」とは —— *36*

2. 「愛」――クリエイティブの生命

　✴︎ 職業としての「クリエーター」 —— 41

　✴︎ 愛から始まる —— 44

　✴︎ 「魅力」の奥にあるもの —— 45

3. 「悟り」――インスピレーションの源泉 —— 50

　✴︎ インスピレーションとは何か —— 53

　✴︎ 基本原理「波長同通の法則」 —— 53

　✴︎ クリエーターと「八正道」 —— 57

　✴︎ 反省から「瞑想」へ —— 60

　✴︎ 究極の瞑想環境 —— 63

4. 「ユートピア建設」――クリエーターの使命 —— 68

　✴︎ ユートピア建設という仕事 —— 72

　✴︎ チームワーク —— 74

第2章

クリエイティブ発想法 —— 93

1. 大きな夢を描こう —— 94

- ✴ 時代を拓く主役になれ —— 94
- ✴ 夢は仕事の原動力 —— 96
- ✴ ポジティブ思考をもつ —— 105
- ✴ 本当の「自己信頼」とは —— 109
- ✴ 個性を大切にする —— 115

- ✴ マーケティングとイノベーション —— 76
- ✴ 新しいニーズを創造する —— 80
- ✴ 勇気をもて —— 83
- コラム2 唯一無二の「視点」 —— 87
- コラム3 救世主の仕事を手伝うということ —— 89

2. クリエイティブ発想法

* 熱意の力 —— 117

発想法① 固定観念を取り除く —— 121

発想法② 逆転の発想 —— 124
* 引っ繰り返してみる —— 124
* 不要なものに着目してみる —— 128

発想法③ イノベーション —— 129
* 体系的廃棄 —— 130
* 異種結合 —— 132

発想法④ 量が質に変わる —— 134
* ブレーン・ストーミング —— 137
* KJ法 —— 142

3. 発想の泉を枯らさないために —— 146

第3章 天才クリエーターへの道 ——— 167

1. 自己鍛錬 ——— 168

- ✴ 自助努力の精神 ——— 168
- ✴ 自力あっての他力 ——— 171
- ✴ 基礎づくりが勝負 ——— 176
- ✴ 体力を付ける ——— 179
- ✴ 習慣の力を身に付ける ——— 182

- ✴ 集中と弛緩を使い分ける ——— 147
- ✴ 熟成させる ——— 149
- ✴ 謙虚さを忘れない ——— 152
- ✴ 感謝と報恩に生きる ——— 155
- コラム4 「祈り」なくして成功なし ——— 161
- コラム5 曲も詞も「素」は同じ ——— 163

2. 成功を続ける ―― 186

* 直接的努力と間接的努力 ―― 186
* 専門分野を掘り下げる ―― 190
* 専門外のジャンルも学ぶ ―― 194
* 古き良きものに宝は眠る ―― 200
* 語学学習 ―― 203

3. 感性を輝かせる ―― 204

* 人の気持ちを動かす「感性」とは ―― 205
* 「自然」を見る ―― 208
* 「人間」を見る ―― 210
* 「芸術作品」を見る ―― 214
* 「現在」を見る ―― 216
* イマジネーションの力 ―― 218

おわりに────222

＊ 愛と悟りとユートピア建設────222

＊ エル・カンターレ文明の夜明け────223

＊ 究極の文化・芸術を創造しよう────224

文献一覧────226

※文中、特に著者名を明記していない書籍については、原則、大川隆法著です。

序 章

天才時代

✴︎ 文化・芸術の「新しいモデル」を創る

HSU未来創造学部「芸能・クリエーター部門専攻コース」では、俳優・タレントなどのスターや監督・脚本家などのクリエーターを輩出する。HSU創立者である大川隆法総裁の指導のもと、幸福の科学の仏法真理をベースに、文化・芸術の新しいモデルを創造し、日本から世界へと発信していくことを目指す。本書ではクリエーターについて論じるが、スターを目指す学生も作品の一部を担うという点から、自らを大きな意味でクリエーターとして捉えて読んでいただきたい。

HSUでクリエーターを目指すにあたっては、「現代の日本には果たすべき大きな役割があるのだ」という時代認識をもつことから始めたい。

大川総裁は、以下のように述べている。

今、時代は大きな歴史の転換点にあります。

ギリシャから興って西に回った文明は、アメリカへ渡り、今、日本に流れ込んでいます。また、東洋の文明も、インドから始まって中国に渡り、日本に流れてきています。大きな歴史の流れから見ると、今、日本に、東西の両文明を統合した、新しい大きな文明が生まれようとしているのです。

(『勇気の法』182-183ページ)

これからの時代を生きる若者たちに期待することは、「日本に、新しい第二のルネッサンスをつくってほしい」ということです。

この二十一世紀の百年間に、日本を発展・繁栄させ、世界一の国にしなければなりません。政治や経済、芸術をはじめ、宇宙開発や海洋開発などの科学技術の分野、その他あらゆる分野で世界一になることです。それが、日本に生きる若者たちの使命です。

(『勇気の法』183-184ページ)

現代の日本が果たすべき役割。そのひとつが、文化・芸術の新しいモデルを創り、世界に発信することである。そのためにも、今この国で学ぶ自分たちこそが、その心躍(おど)るような使命と責任を担っているのだと自覚することが大切である。

✳︎ 求められる天才クリエーター

文化・芸術の新しいモデルを創造するために必要なこととは何か。そのひとつが、「天才」の出現であろう。

大川総裁は、天才の必要性について、以下のように述べている。

「若い人たちが、新たな文明、『第二のルネッサンス』を起こすための考え方は何か」ということですね。(中略)

今、日本に必要なのは、やはり「天才」です。天才をつくらなければいけな

| 序章 | 天才時代

いんです。

(『知的青春のすすめ』246ページ)

「未来社会というものは、どのようにデザインするかによって、どういうものにでもなるのだ」ということを感じます。「創造力によって、いろいろな社会が展開しうる」ということです。

(『創造の法』109ページ)

『ブリタニカ国際大百科事典』(小項目版)の「天才」の項には、「天才の心的特性のおもなものとして、知能が卓越(たくえつ)していること、強い意志と情熱をもっていること、鋭い感性をもっていること、さらに豊かな想像力を有することなどがあげられている」と記されている。言葉を換えれば、彼らは明らかに〝普通ではなかった〟ということだ。

17

他人と同じではないことを決して恐れてはいけないのです。

時代をつくってきた人たちは、他の人を動かしてきた人たちをやってきた人たちなのです。他の人とは逆の発想をし、みなが右に向いているときに、自分は左を向くような人であったのです。

「今までの流れどおりに行けば、うまく行く」と考える人ではなく、今までとは全然違うことを考える人が、時代をつくり、時代を動かしてきたわけです。

（『創造の法』132 - 133ページ）

───────────────

現在では世界的に人気の高い印象派の絵画。しかし、19世紀のパリでクロード・モネ（1840 - 1926）らが作品を発表したときには、保守的な画壇(がだん)や批評家からの批判の嵐であった。当時は、古典主義的な遠近法(えんきんほう)に則って写実的に描かれていることや、調和の取れた画面構成であることが重んじられていた。しかし、印象派の画家たちは、そのような旧来の約束事から離れ、輪郭をハッキリさせない描き方や点描法(てんびょうほう)を用いながら、草原

| 序章 | 天才時代

クロード・モネ　　「印象、日の出」（1872）

を渡る光や風の印象や、刻々と移り変わる光そのものを描こうとした。

印象派という名前は、批評家がモネの「印象、日の出」（1872）という作品のタイトルをもじって、批判的な意味を込めて「印象派」と呼んだことが始まりだった。批判された画家たちはそれを逆手にとって、自分たちを「印象派」と呼び、批判に負けずに活動を継続していくうちに、次第に人々は印象派の絵画に新たな美のありようを見出していくようになる。こうして、美術史は大きな転換点を迎えることになったのである。

ウォルト・ディズニー（1901-1966）は、1937年に世界で初めての長編カラーアニメーショ

映画「白雪姫」(1937)　　　　　ウォルト・ディズニー

ン映画を公開しようとしていた。当時は、長編アニメーションが成功するとは誰も思っていなかったため、費用の問題など、乗り越えなければならない壁が山のように存在した。この無謀とも言える挑戦を、映画配給会社や映画関係者たちは、"ディズニーの道楽"と呼び、「彼は破産するだろう」と噂した。

しかし、ウォルトはその挑戦をやめようとはしなかった。そして、当時では非常識だった上映時間83分という長編アニメーション映画「白雪姫」は、全米で大ヒットする。それ以来、長編アニメーション映画という新たなジャンルが誕生したのだ。

新しい価値を生み出す重要性について、大川総裁は以下のように述べている。

| 序章 | 天才時代

> 何が面白いって、この世に新しい価値を生み出すことほど面白いことはない。人がやってないことをやる。まだ世の中にないものを創り出す。わが子の代には『常識』になっているであろう『非常識』を、現在ただ今の中に見出す。さんざんバカにされ、冷笑されつつも、一心に努力し、二十年後には、世界中から尊敬されている自分を発見する。実に痛快ではないか。
>
> （『創造の法』あとがき）

過去の延長線上にはないクリエイティブな発想をもち、独自の生き方を貫き、時代を動かしてきた天才たち。彼らは、オンリーワンの魅力に溢（あふ）れている。

✦ 映画やTVドラマがもつ影響力

では、今後HSUから誕生するであろう天才たちが、手始めに目指すこととは何か。芸

能・クリエーター部門専攻コースでは、まずは俳優、タレント、映画監督、脚本家などの輩出を目指す。映画やTVドラマには世の中を啓蒙し、大きく変えていく力があるからだ。新しいメディアが次々と誕生している現代においては、硬派の思想を書籍で発刊しても、多くの国民の手には届かない面がある。特に日本では学生や青年の活字離れが進んでおり、全国大学生活協同組合連合会が行った調査によれば、「読書時間は1日に0分」と答えた学生の割合は40％を超えている。現在では、インターネットを通じた情報が大きな力をもつようにはなったものの、やはりTV番組や映画の影響力は大きい（注1）。

　二〇〇九年の秋には、私の著書『仏陀再誕(さいたん)』をベースにした、「仏陀再誕」という映画が公開されました。

　映画なら、活字が苦手な人でも理解することができるでしょう。本を読む人の十倍ぐらいの人が観ることができるでしょう。そういうことで、映画も製作しています。

映画「UFO学園の秘密」
(2015)

幸福の科学では、1994年から現在までに、大川隆法総裁製作総指揮による8作の劇場用映画を公開している。「ノストラダムス戦慄の啓示」(1994)「ヘルメス　愛は風の如く」(1997)「太陽の法」(2000)「黄金の法」(2003)「永遠の法」(2006)「仏陀再誕」(2009)「ファイナル・ジャッジメント」(2012)「神秘の法」(2012)。そして2015年10月には第9作目にあたる最新アニメーション映画「UFO学園の秘密」が公開される。それぞれの映画作品には、世の中を啓蒙する内容や重要なメッセージが込められている。

例えば、2012年に公開されたアニメーション映画「神秘の法」では、軍事独裁国家による侵略的行為や民族間紛争、テロ問題などで混迷を極めている世界

(『勇気への挑戦』51‐52ページ)

大学生の1日の平均読書時間

- 25.6% 60分以上
- 40.9% 読書時間 0分
- 10.6% 30分未満
- 21.1% 30~60分

1日の中で「読書時間が全くない(0分)」と答えた学生の割合が全体の40.9%を占め、過半数近くの大学生が活字に触れていないことが分かった。

<調査概要>
調査実施時期：2014年10～11月
対象：全国の国公立および私立大学の学部学生
回収数：9,223（回収率30.4%）

※参照：2014年全国大学生活協同組合連合会「第50回学生生活実態調査」

| 序章 | 天才時代

　要するに、「真理を信じる人は、平和のために、神仏の心をこの世に実現するために、立ち上がり、協力して戦え！」という、「逆マルクス宣言」を訴えかけているのが、映画「神秘の法」なのです。
　本来、宗教こそが世界を救わなければいけないのに、今は、宗教が戦争を起こしているかのように言われています。それが現状です。「信じている宗教が違うから、戦争が起きるのだ」と言われるような状態は、私としても、非常に不本意ですので、「教えの共通項の部分を共有しながら、宗教が協力し合える体制をつくらなければいけない」と考えています。そのためには、「愛」と「寛容」が非常に大事なのです。
　この映画をつくるうえで、私が考えていたのは、そのようなことです。

（『映画「神秘の法」が明かす近未来シナリオ』30 - 31ページ）

幸福の科学の映画作品

大川隆法総裁製作総指揮の映画作品を以下に紹介する。
著者はこれらの映画作品のほとんどにプロデューサーなどとして携わっている。

1994年　「ノストラダムス戦慄の啓示」(実写)
・1995年朝日ベストテン映画祭　読者賞　第1位

1997年　「ヘルメス　愛は風の如く」(アニメ)
・毎日映画コンクール　日本映画ファン賞　第2位

2000年　「太陽の法　エル・カンターレへの道」(アニメ)
・2001年朝日ベストテン映画祭　読者賞1位
・第25回報知映画賞　読者投票ベスト10　作品賞部門（邦画）第1位

2003年　「黄金の法　エル・カンターレの歴史観」(アニメ)

2006年　「永遠の法　エル・カンターレの世界観」(アニメ)

2009年　「仏陀再誕」(アニメ)

2012年　「ファイナル・ジャッジメント」(実写)
・ハンブルグ日本映画祭選出作品

2012年　「神秘の法」(アニメ)
・ヒューストン国際映画祭　2013　REMI SPECIAL JURY AWARD
　スペシャル・ジュリー・アワード受賞（※）
・リスボン　アニメ映画祭 Best of the World　2013 選出
・パームビーチ国際映画祭長編部門ノミネート作品
・ダラス・アジア映画祭　選出作品
・スケネクダディアニメ映画祭　選出作品
・ハンブルグ日本映画祭　選出作品
・ヨーロッパ仏教映画祭　選出作品
・第85回アカデミー賞　長編アニメーション部門　審査対象作品

※ 2013年4月にアメリカ・テキサス州で開催されたワールドフェスト・ヒューストン国際映画祭において、「神秘の法」が劇場用長編映画部門の最高賞である「スペシャル・ジュリー・アワード」を受賞。日本アニメ映画史上初の快挙となった。

| 序章 | 天才時代

2013年ワールドフェスト・ヒューストン
国際映画祭　映画祭最高責任者（左）
と著者（右）

映画「神秘の法」（2012）

この映画「神秘の法」は、2013年4月12日〜4月21日にアメリカ・テキサス州で開催されたワールドフェスト・ヒューストン国際映画祭において、劇場用長編部門の最高賞であるスペシャル・ジュリー・アワード（REMI SPECIAL JURY AWARD）を受賞した。

「アニメ部門」ではなく「劇場用長編部門」、すなわち、通常ならば実写映画が受賞する映画祭の花形部門において、実写映画を抑えて最高賞を受賞するという異例の高評価を得た。もちろん、日本の長編アニメーション映画としては初の受賞となった。この作品に込められた強いメッセージが、審査員の心を激しく揺さぶったからであろう。

前作の成功を受けて、宇宙の秘密を描いた最新アニメ

ーション映画「UFO学園の秘密」は、日本に先駆けて北米で先行公開されるが、そのアメリカでも、映画やTVドラマなどの作品に強いメッセージが込められていると感じるものが数多くある。例えば、ハリウッド映画では、日本以上に宇宙人をテーマにした作品があるが、その中には来るべき宇宙時代に向けて、国民の意識を啓蒙しているものもあると言われている。

この点について、大川総裁は以下のように述べている。

アメリカでは、宇宙人もののフィクション映画が数多く製作されています。これに関しては、アメリカ政府も関係しているようです。「人々が、宇宙人と遭遇したときに、あまりに大きなショックを受けないよう、情報を小出しにしている。エンターテインメントというかたちで、宇宙人に対する、人々の理解を得ようとしている」と噂されているのです。

(月刊「幸福の科学」2012年7月号『不滅の法』講義③」5ページ)

| 序章 | 天才時代

さらに映画は、一人ひとりの鑑賞者の心に大きな影響を与える。1本の映画が人生を変えることもある。その心に及んだ影響力が広がりをみせた場合、それは社会全体へと及んでいく。観る人の心が変わることで、世界も、未来も、変わっていくのだ。しかも作品の及ぼす影響は、それを観る人、受け取る人がいる限り、何十年でも何百年でも受け継がれていくことになる。

HSUから誕生する天才たちが成すべき仕事が見えてきただろうか。もちろん、それは容易なことではない。超えなくてはならない壁はどこまでも高く大きく、苦労もまた大きい。しかし、そのやりがいは、それらを遥かに超えて大きいのだ。

次章では、映画監督や脚本家をはじめ、俳優、タレントなどを目指す人を対象に、新時代の「クリエーターの使命」について考えていく。

（注1）全国大学生活協同組合連合会公式サイト

Column 1

田舎少年たちの夢

新潟の県立高校に通っていた10代の頃、同級生のMとSとでよく夢を語り合った。その頃、ノストラダムスの予言が流行っていたこともあって、3人の間でも「人類は滅亡するのか」という話題がよく出た。すると、「そんな時代だったら救世主が出てくるに決まってる。そのときは俺たちも手伝おうぜ」「でも、救世主の仕事を手伝うなら、少なくとも日本一レベルくらいの実力がなければ話にならないだろう」的な青くさい夢の話になる。Mは音楽の道で。SはTV・雑誌などの編集の道で。私は広告などのクリエイティブの道での成功を夢見た。その頃から「俺はビッグになる」が口癖(くちぐせ)になった。

肩や手足に毎日湿布を貼りながらパートを続けてくれとは言いたくなかった意地もあり、高校卒業後、上越新幹線の建設現場で1年ほどバイトをして貯めたお金を持って、東京へ出た。紆余曲折(うよきょくせつ)あったが、人の紹介でコピーライターの事務所に拾ってもらった。

| Column |

月給7万円。ただし、飯は師匠にいくらでも奢ってもらえる。腹が減っていた私は大喜びで飛びついた。しかし実力があり、人間的にも尊敬できる師匠からしばしば言われた言葉は、「お前は才能がない」だった。事実を言ってくれていたし、自分でもそれはよく分かった。でも、そこで考えたことは諦めることではなく、「才能のない自分がどうしたら成功できるか」ということだった。

難しく考えても仕方ないので、とりあえず他人の3倍努力してみることにした。正確に3倍と言えるかどうかは怪しいが、他人が遊んでいるときにも仕事をし、他人が休んでいるときにも仕事をした。事務所の机の下で毛布にくるまって寝泊まりし、昼間は打ち合わせや雑用で走り回り、夜は原稿用紙に向かってうんうん唸ってアイデアを絞り出し、週末は一日中事務所に籠もって、ひたすら書きまくったが、ほとんどはゴミ箱行きだった。

そんな生活が3年程続いた頃、一流コピーライターの登竜門と言われる「TCC（東京コピーライターズクラブ）新人賞」を受賞した。夢のようだった。才能のない若者に根気強く仕事を教えてくれた師匠も喜んでくれた。

その後、大手ファストフードチェーンの広告や、マイケル・ジャクソンが登場する飲料のCM、TV局のキャンペーン広告などを手掛け、大きな賞もいくつか貰い、売れっ子コピーライターとしてTV番組や雑誌にも紹介されるようになった。糸井重里を成功に導いたアートディレクターの超大物、浅葉克己とも仕事をさせてもらい、酔った勢いとはいえ「糸井の次は松本だ」と言ってもらえた。ビッグな山の頂上が見えた気がした。しかしその山の向こう側に、もっと遙かに巨大で魅力的な山が見えていた。「幸福の科学」だ。

その頃、コピーライター修行として、夏目漱石などの名文や、気に入った文章を見付けたら、丁寧に原稿用紙に清書するというやり方をしていた。こうすると、作者の思いや意図が読み取れるのだ。

あるとき、事務所に置いてあった大川総裁の書籍『太

夏の暑さに、　ハムかう気?

TCC新人賞受賞作品（1985）

陽の法』を手に取り、たまたま開いたページを清書し始めたのだが、そのときの衝撃は今でも忘れることができない。「これは絶対に人間が書いた文章ではない」そう確信した。私が初めて神仏と出会った瞬間だったかもしれない。

その後、高校時代の同級生であるM（音楽家・水澤有一）とS（幸福の科学職員・里村英一）と共に、大川総裁の仕事のお手伝いをさせていただくという奇跡的な幸運に恵まれる。

「人生は、とんでもなく大きな仏の掌の上にある」

私がクリエーターの端くれとして誰かに伝えたいことがあるとしたら、その事実をおいて他にない。

第 1 章

クリエーターの使命

1.「信仰」── クリエイティブの原点

✴︎「ザ・クリエーター」とは

創造の原点にあるものを考えたときに、根本仏(こんぽんぶつ)(第一原因としての神)の存在が浮かび上がってくる。そもそも宗教的には創造主としての神を「ザ・クリエーター」とも呼ぶ。神仏がこの世界のすべてを創ったとすれば、その作品を見れば分かるとおり、神仏は紛(まぎ)れもなく偉大なる芸術家である。そして、歴史上の優れた芸術家たちの多くは、自分自身がその神仏の芸術作品の中で生かされていることに気付き、その美しさを深く感じながら、自らの創作活動を行ってきた。

　仏が創造の自由によって世を創ったときに、その手本となるものは何もなかったのです。何もないところから創り上げたということは、そこに独創的な考

えがあったということです。

『幸福への道標』201ページ

　あなたがたの多くは、まだまだ、この世のなかに隠されたる神秘と、その美に目覚めていない。

　あなたがたの多くは、どうしても、自分の身の回りにしか目が行かない。

　そして、多くのものを見過ごしているのだ。（中略）

　目をさらに遠くに転じてみるならば、大海原には船が浮かんでいる。

　その船の下に、数多くの生き物たちが生きている。

　数万種の魚が、海草が、貝が、さまざまな生命が生きている。

　あなたがたは、海に興味を持ったことがあるだろうか。

　そこにもまた仏の創造が隠されているということに、気がついたことがあるだろうか。

（『限りなく優しくあれ』186‐191ページ）

ギリシャのパルテノン神殿には、人が最も調和的で美しいと感じるバランスを生み出すといわれる「黄金比」（「黄金分割」）によって求められる比。およそ1:1.618）が用いられている。実は、この黄金比は自然界の中に数多く見られる。植物の種子内部の形状や、貝殻の渦の形、宇宙の銀河の渦巻きの中にも見られる。芸術家たちは、神仏が創造したこの世界そのものや大自然の中に「美」を見出し、また、その法則を探究してきたのだ。

ルネッサンス（注1）における三大巨匠のひとりで、システィーナ礼拝堂の天井画などの代表作をもつミケランジェロ・ブオナローティ（1475-1564）は、「真

ミケランジェロ・ブオナローティ

黄金比

| 第1章 | クリエーターの使命

雪舟

「秋冬山水図」秋景
（15世紀末〜16世紀初）

の芸術作品は、神の賦与する完成の影にほかならない」と語っている。雪舟（1420‐1506）は、絵師として中国でも修行をしながら、仏教僧として生きた。雪舟の描く水墨画を見ると、山や雲や人物、楼閣という具体的な対象物以上に、仏が創られた世界の「目には見えない何か」を描こうとしていたように感じられる。

そして、そのような精神は、時代を超えて現代の絵師ともいえるアニメーターの中にも受け継がれている。TVアニメ「ふしぎの海のナディア」（1990‐1991）や「新世紀エヴァンゲリオン」（1995）のアニメーターとして、またTVアニメ「キャプテン翼」（2001）のチーフディレクターやTVアニメ「カウボーイビバップ」（1998）のセットデザインなどを手掛け、映画「神秘の法」では監督を務めた今掛勇は、「20代の頃、絵

さらに映画制作について、以下のように語っている。

真理の世界には明らかに法則性があって、その法則性がとにかく「美しい」んです。やっぱり僕としてはエンターテインメントであっても、映像という形であっても、真理の世界の「美」というものにこだわらざるをえない。まだ答えは出ていないけれども、そこを突き詰めていかないと、普遍的なものは表現できないと思っています。※

古くから宗教や哲学などを中心とした諸学問は、「真理」や「イデア」と言うべきもの、この宇宙を成立させ、地球を存続させ、自然を調和させる力となっている秩序やルールを追い求めてきた。優れた芸術家たちも、自らの創作活動の中でその目に見えないルールの存在に気付き、その美しさに心打たれ、そのルールをあらしめている根源の存在を感じ取りながら、自らの作品の中に表現してきたのだろう。その姿は、まさに真理の探究者その

| 第1章 | クリエーターの使命

ものといえるのではないか。

＊ 職業としての「クリエーター」

　素朴だが根本的な疑問がある。神仏は、どのようにして世界を創造されたのか。この点について、大川総裁は以下のように述べている。

　神の発明のなかのいちばん大事なものは何かと言うと、念いによってものを創り、世界を創るという、こうした発明なのです。これが最初のいちばん素晴らしい発明です。
　念いということによってものができる。たとえば人霊ができる、地球ができる、星ができる、川ができる、海ができる。あるいは霊界のいろいろな建物ができる、そのなかの景色ができる。これらはすべて念いで創られたものです。念いによ

41

っていろいろなものを創ることができるというのが、最初の発明なのです。

この宇宙の叡智は、まず最初の発明として、念いによって世界を創り、物事を創るということを可能たらしめたのです。これが最初の意思です。

(『ユートピアの原理』96 - 97ページ)

神仏は「念い」によってこの世界や人間を創造したという。さらに大川総裁は、人間の本質である魂は、神仏と同じ性質をもっていることを指摘している。創られたものには創ったものの痕跡があり、その本質には同じ性質を宿しているというのだ。つまり――。

あなたがた一人ひとりは、西洋で言う「神」、東洋で言う「仏」の一部です。

あなたは、「超自然的で、全能かつ永遠なる存在」の一部なのです。(中略)

あなたがたは、すでに、自分が思っている以上に多くの能力を与えられています。

最も驚くべきことは、「あなたがたも、ある意味では、創造主になれる。何ら

かの面で、創造主の役割を担うことができる」ということでしょう。
あなたがたは、自分自身を創造することができるし、社会や時代、さらには
地球の未来をも創造することができるのです。

『救世の法』206-207ページ）

　伝統的な仏教においても、すべての人々は仏となるべき性質や能力としての仏性を備えていると教えている。私たちにも創造主と同じような性質が宿っているということは、本来的に「創造する力」をもっているということでもある。

　神仏の念いによって自然や人間が創造され、またその創造の力が人間にも宿っているとすると、その性質を使うクリエーターという仕事は、人間にとって極めて根源的で本質的な仕事であるのかもしれない。

　無限の力をみなさんは秘めているのです。その無限の力とは何かというと、

> 神の持っている創造的性質、創造性なのです。
> 神様は念いで、宇宙も、人類も、動植物も、すべてを創られました。それとまったく同じものが、私たちのなかに入っているのです。神様とまったく同じ性質があるのです。それが、念いによってすべてを創っていく力なのです。
>
> （『理想国家日本の条件』215ページ）

2.「愛」── クリエイティブの生命

つまりクリエーターとは、人間に与えられた神仏と同じ創造の性質を使って、この世界にまだ存在しない物語や出来事を、映画や小説などを通してこの世に出現させる職業といえるのではないだろうか。それは、神仏のごとく創造性を発揮できるという点において、無限の可能性を秘めている。

✴ 愛から始まる

　天才クリエーターを目指す努力は、自らの内に宿る「神仏と同じ性質」を最高度に発揮しようとする努力と軌を一にする。

　では、どのようにすれば神仏と同じ創造性を最高度に発揮することができるのか。それを知るために、神仏のもつ創造力の源について、さらに学んでいきたい。

　なぜ大宇宙があり、なぜ星々があり、なぜ星のなかに住む人間や動植物があるのかといえば、主の愛があるからです。ひとえに主の愛から始まっているのです。

　ゆえに、『聖書』の有名な言葉は、「初めに愛あり、愛は主と共にあり、主は愛なりき」と言い換えることもできるでしょう。この宇宙を創造し、宇宙を宇宙たらしめているもの——それこそが愛なのです。（中略）

愛がすべてを創り、愛が世界を創り、愛が世界をはぐくんでいます。世界の歴史は、その時間の流れは、愛の自己展開の歴史であり、愛の自己展開の姿であると見てもよいでしょう。

（『愛から祈りへ』119・120ページ）

仏教においても、キリスト教においても、イスラム教においても、神仏の本質は「愛」であり、愛ゆえに人間を創造したとされている。

仏教では、『観無量寿経』に「仏心とは大慈悲のみ心に外ならぬ」（佐藤訳注，2015，100ページ）と説かれている。キリスト教では、『新約聖書』に「愛は神から出るもので、愛する者は皆、神から生まれ、神を知っているからです。愛することのない者は神を知りません。神は愛だからです」（ヨハネの手紙 一，4：7-8）と示されている。イスラム教も、『コーラン』に「慈悲ふかく慈愛あまねき御神」（井筒訳，1957，11ページ）と記されている。いずれも神仏の本質は愛や慈悲にあることを示している。燦々と降り注ぐ太

| 第1章 | クリエーターの使命

陽の光のごとく、無所得のままに無限の愛と慈悲を万物 (ばんぶつ) に与えている存在、それが神仏であると教えているのだ。

神仏の創造性の本質が「愛」であるならば、信仰心あるクリエーターが、自分のためではなく、多くの人々を幸福にしたいという愛の心で創作活動をしたとき、それは神仏の一部として創造性を発揮しているということになるのではないか。

では、愛の心とは何か。大川総裁は、愛を「奪う愛」という偽物の愛と、「与える愛」という本物の愛の大きく2つに分類している。

愛のなかにも、「奪う愛」という名の執着の愛もあれば、「与える愛」という名の、利己心と自己保存欲を捨てた愛もあります。

相手を奪い取り、相手の心をがんじがらめにするための、トリモチのような愛は、与える愛とは言わないのです。(中略)

ほんとうの愛は、無私の愛であり、無償の愛であり、見返りを求めない愛で

47

あり、相手を自由に伸び伸びと生かしめる愛です。相手を縛るのが愛ではありません。（中略）

こうしてみると、与える愛の本質は、一日も休むことなく、無償で人々に光と熱エネルギーを供給しつづける、あの太陽と同じであることに気づく人もいるでしょう。そのとおりです。与える愛の別名は、実は慈悲なのです。慈悲心なのです。慈悲の心が、与える愛の本質であり、仏の願いの中心でもあるのです。

（『幸福の原点』26-27ページ）

神仏の本質を愛とする教えが世界に共通して見られるのと同様に、「愛は与えるものである」「愛を奪うのではなく与えよ」という教えも、やはり世界の宗教に共通して見られる普遍的な教えである。

エゴイズムや自我に基づく「奪う愛」の創作活動からは、真の魅力は生まれない。多くの人々を魅了する独創的な創作活動は、「与える愛」から生まれるのだ。

| 第1章 | クリエーターの使命

この点について、大川総裁は以下のように述べている。

　真の独創性というものは、エゴイズムからはきわめて遠いところにあるということです。

　世の中には数多くの芸術家の卵たちがいます。彼らはそれぞれ、自分の個性を伸ばすべく、さまざまな活動をしています。しかし、彼らのなかに、時代を超え、地域を超えて遺っていく人たちは数少ないのです。

　それはなぜかと言うならば、その独創性の発揮が、あくまでも自己の枠のなかにあるからなのです。あるいは、自己への称賛を求める行為のなかに終始しているからなのです。

　真の独創性は、逆に、自分というものから離れていく傾向があります。独創されたもの自体は、制作者の手を離れて、おのずから多くの人々を富ませ、多くの人々に夢を与え、希望を与えるようになっていくのです。それがほんとう

49

の独創性です。

（『幸福への道標』206-207ページ）

歌手のマドンナは、「自分の能力は天からの恵みだと認識していること。私がその能力を所有しているわけではないのよ、私は単に仲介者にすぎないの」「大切なのはあなたが世界にどれだけのものを与えたか——どれだけの愛と光をみんなと分かち合ったかということよ」（オセアリー, 2011, 22ページ, 23ページ）と述べている。

強烈な個性や独創性を発揮しているクリエーターや表現者でも、その内側に純粋な愛の思いがあると、多くの人々の共感を呼び、長きにわたって影響力をもち続けることができる。強い個性の発揮は、それが与える愛の実践であるとき、まばゆく輝くのだ。

✴︎「魅力」の奥にあるもの

| 第1章 | クリエーターの使命

与える愛によって創られた作品には、時代を超えて人々の心を揺さぶる本物の魅力が宿っている。この点について、大川総裁は以下のように述べている。

> 魅力とは、誰から説明をうけるともなく知られていくという特徴を持っている。
> 甘い蜜を持ち、甘い香りを放ち、多くの者たちを呼びよせる。
> それは決して、単なる飾りではない。
> そのなかに、満ち溢れるような愛があってこそ、本物の魅力となるのだ。

（『無我なる愛』34 - 36ページ）

映画監督の黒澤明（くろさわあきら）（1910 - 1998）は、映画「素晴らしき哉、人生！」（かな）（1946）を取り上げ、「やっぱり映画っていうのは、観終わった後に、良い気持ちじゃないといけないヨ。生きてて良かったって思うような、あたたかい気持ちになれる善意に満ちている、それがキャプラなんだよ」（黒澤，2014，54ページ）と、映画監督フランク・キャプラ

51

（1897‐1991）の魅力について述べている。

一流のクリエーターたちは、「奪う愛」ではなく「与える愛」の心で、独創性の高い作品を創り、同時代のみならず時代を超えて世の人々の心を潤してきた。与える愛の心が、作品や表現に独創性と魅力を与え、多くの人々の心に夢や希望を与えるのだ。

そして、その愛にも、実は発展段階（注2）がある。

愛には、「愛する愛」の段階、「存在の愛」の段階、「生かす愛」の段階、「許す愛」の段階、「存在の愛」の段階、「生かす愛」の段階、「許す愛」の段階があります。そして、この段階をひとつ登るたびに、その人の愛は深く、大きくなってゆきます。同時にそれは、その人の人間完成への階梯であり、自己実現のステップでもあるのです。

フランク・キャプラ

| 第1章 | クリエーターの使命

愛の段階が上がるに従って、影響力や感化力も大きくなっていくと言ってよい。愛の発展段階を一段ずつ登っていくことを努力の指標とすることで、クリエーターとしての影響力や魅力、感化力は限りなく発展していくだろう。

（『黄金の法』43‐44ページ）

3.「悟り」──インスピレーションの源泉

✴ インスピレーションとは何か

クリエーターにとって欠かすことのできない「インスピレーション」について、その本質を学んでいく。

大川総裁は以下のように述べている。

インスピレーションの本質は、ほとんどの場合、守護・指導霊による導きです。

(『創造の法』21ページ)

インスピレーションとは天上界の智慧のことです。

(二〇〇八年二月二日法話「About An Unshakable Mind」「Q&A」)

文学者であれ、音楽家であれ、画家であれ、優れた芸術家やクリエーターの多くは何らかの形でインスピレーションを受けながら創作をしている。しかし、「インスピレーションとは何か」「それは一体どこから来るのか」「どのようにしたら降りてくるのか」を問われると、明快に答えられる人は少ない。

大抵の場合、「天才だからひらめくのだ」という程度にしか捉えていない。インスピレーションの存在を認め、インスピレーションが大切なものだと知ってはいても、その正体は分からない、というところが一般的な捉え方なのだろう。

| 第1章 | クリエーターの使命

ジャコモ・プッチーニ　　ゲオルク・ヘンデル

実際、霊的な視点に立たない限り、インスピレーションを正しく理解することは難しい。

『大辞泉』によれば、インスピレーションとは《〈吹き込まれたもの、の意〉創作・思考の過程で瞬間的に浮かぶ考え。ひらめき。霊感》を意味する。インスピレーションとは「霊感」であり、この世ならざる世界、つまり天上界にあるアイデアを受け取ることなのだ。

高名な芸術家たちが天上界からインスピレーションを受けながら仕事をしていたことを示す逸話は多い。例えば作曲家のゲオルク・ヘンデル（1685-1759）は、イエス・キリストを讃える大作「メサイア」（1742）をわずか24日間で書き上げてい

る。食事も取らず不眠不休で、時に涙を流しながら作曲し、最後の音符を書き入れたときには、「神の顔が見えた」と語ったという。

作曲家のジャコモ・プッチーニ（1858 - 1924）は代表作のひとつであるオペラ「蝶々夫人」（1904）の完成後、友人のピエトロ・マスカーニに「この歌劇の音楽は神が私に口授（くじゅ）されたものだ。私はそれをただ機械的に紙に書きつけ、大衆に伝えるだけでよかった」（エーブル、2013、175ページ）と語ったという。

実はインスピレーションを受けるには、一定の条件や法則がある。歴史上、天才と呼ばれるクリエーターたちはこの法則に気付いていたか、気付かないまでも何らかの方法で体得していたのかもしれない。

インスピレーションをひとつの霊感であると定義するならば、その法則を知り、正しくインスピレーションを受ける方法論をマスターすることで、歴史上の天才たちに匹敵する創作活動ができる可能性があるということだ。

✴ 基本原理「波長同通の法則」

インスピレーションを受けるための基本原理として知っておきたいのが、「波長同通の法則」である。「類は友を呼ぶ」という言葉があるように、同じような趣味や考え方をもった者同士がいつのまにか集まってくるのは、この法則によるものだ。もっと踏み込んで言えば、人の「思い」には波長があり、その波長が合う者同士がお互いを引き付け合っているのだ。

大川総裁は、「波長同通の法則」について以下のように述べている。

> 心の世界は、「波長同通の法則」の下にある、と昔から言われています。波長同通の法則というのは、「高級霊界と通じるには高級霊界と通じるような心境を持たなければだめだ」ということです。
>
> （『宗教の挑戦』181ページ）

ここに、インスピレーションの法則を知る重要な手掛かりがある。TVやラジオがチャンネルの波長に合った電波をキャッチするように、人間も自らの心の状態に合った波長のインスピレーションを受けることができるということだ。心が愛に満たされて天使のような波長のならば、同じような波長をもった天使からのインスピレーションを受けることができる。逆に、心が欲望や利己的な思いでいっぱいであれば、そうした波長をもつ存在と心が通じ合うことになる。おそらく、地獄的な作品の多くは地獄の存在からのインスピレーションを受けて制作しているのであろうし、天国的で感動的な作品は天使や菩薩からインスピレーションを受けているということだろう。

もちろん、未来を創造するクリエーターを目指すなら、天上界と同通できるような心境をもち、それに見合ったインスピレーションを受けられるようになりたい。そして、そのための努力の道は、実は「悟りへの道」に通じている。悟りの高さがインスピレーションの質を決めるからだ。

インスピレーションと「波長同通の法則」

幸福の科学では天上界（実在界）の次元構造を下図のように説明している。肉体をもって地上で生活しているときにも、心から発される思いがアンテナとなって「波長同通の法則」が働き、その人の生き方や考え方にふさわしい世界と同通する。

悟りへの道 ↑

9次元 宇宙界
仏陀やキリストなどがおられる救世主の世界

8次元 如来界
時代の中心となり歴史を築いた人々の世界

7次元 菩薩界
天使や菩薩のように人助けをしてきた人々の世界

6次元 光明界
神に近い各界の専門家がいる世界

5次元 善人界
善人として生きた人が住んでいる世界

4次元 幽界
精霊の世界と地獄界がある霊界の入り口

3次元 地上界
あらゆる次元の人間が存在する「この世」

4次元 地獄界
自分や他人、社会を貶めるような間違った考え方や、生き方をした人たちが行く世界

同通した世界の霊人（自らの守護霊を含む）から、インスピレーションを受けやすくなる。

✴ クリエーターと「八正道」

悟りを高め、質の高いインスピレーションを受けるための具体的な修行法のひとつとして、「反省行」がある。反省とは、神仏の子としての「本当の自分」を発見するための作法である。本当の自分とは、天上界の天使たちと同通することができる自分だ。普通に生活しているときは、自我や悩みなどの雑念や心の曇りがこの本当の自分を覆い隠しているのだ。

反省によって心の曇りを取り除いていくと、本当の自分、つまり神仏の子としての自分が輝き出す。

反省について、「非常に消極的で、嫌だなあ」「疲れるなあ」などと思う人もいるかもしれません。しかし、反省して心の曇りを落とすことによって、自分の守護霊や魂の兄弟たちからの導きや光を受けることができますし、もっと上位の霊人たちから導きを受けることもできるようになるのです。

| 第1章 | クリエーターの使命

「心清き者」とは、「心を清らかにしたる者」です。要するに、「この世で生きて、心に付いた塵や垢の部分を落として、透明度を高めた人は、神を見るであろう」ということを、方法論の一つとして、キリスト教で言っているわけです。

仏教では、これは「反省」になります。そういう霊感は、「八正道」を中心とした反省行や瞑想行を通じて身につけるようになっているのです。

(『信仰を深めるために』49-50ページ)

(『神秘学要論』53ページ)

悟りへの道、人間完成への道とも言われている反省法「八正道」。自らの思いと行いを一つひとつ点検しながら心の曇りを取り去り、さらには天上界の究極の存在へと念いを向けていく反省法である。

大川総裁は、「八正道」について以下のように述べている。

61

たとえば、「八正道」においては、「正しく見る」「正しく思う」「正しく語る」「正しく行為をなす」「正しく生活する」「正しく道に精進する」「正しく念ずる」「正しく精神統一をする」という八つの基準が設けられています。(中略)

反省が進み、心の曇りが取れてくると、次第しだいに心に光が射してきます。そして、この光が射したところに向けて、みずからの守護霊の光がサーッと射し込んできます。こうして、心の窓が開け、守護霊の声が聞こえるようになります。

(『幸福の科学とは何か』171・173ページ)

幸福の科学の根本経典『仏説・正心法語』(注3)の中にも、「解脱の言葉『仏説・八正道』が重要な経文として位置付けられている。この経文をただ"読む"のではなく、"実践する"ことによって、悟りを向上させながら高度なインスピレーションを受けることができる自分へと、自己

『仏説・正心法語』

| 第1章 | クリエーターの使命

変革していくことができる。もともとは仏道修行者のための教えではあるが、これほど価値の高い「宝物」を生かし切れないというのは、あまりにももったいない話だ。

クリエーターとしての専門能力を修得するための努力を積み重ねながら、心の修行として「八正道」を実践し、天上界からの高度なインスピレーションを受ける能力を身に付けることができたら、どれほど素晴らしい作品を創作することができるであろうか。

✴ 反省から「瞑想」へ

八正道などの反省法によって心の曇りを取り去ることができたなら、次には心を天上界と同通させ、天上界にある無限の愛や無尽蔵のアイデアを垣間見てみると良い。そのための方法論が「瞑想」である。瞑想は限りなく静寂で透明な時間の中に身を置く行為である。

大川総裁は、瞑想に伴う沈黙の時間の価値について以下のように述べている。

まず、独創性というのは読んで字のごとく、「独り創る」という性質です。この「独り創る」という言葉のなかには、いったいいかなる意味が隠されているか、ご存じでしょうか。それは、「独り」という言葉のなかに、無限の孤独な時間のなかで考えつづける人の姿勢があるということです。

「独り創る」——それは、ある意味では孤独との闘いです。真に独創性がある人は、高級な沈黙の時間を有しています。高度な孤独の時間を有しています。

（『幸福への道標』208ページ）

レオナルド・ダ・ヴィンチ

高名な芸術家たちを研究すると、彼らの多くは瞑想的な時空間の中に身を置く努力をしていたことが分かる。

画家のレオナルド・ダ・ヴィンチ（1452-1519）は、以下のように語っている。

| 第1章 | クリエーターの使命

グスタフ・マーラー

画家は孤独でなくてはならぬ──画家は孤独で、自分の眺めるものをすべて熟考し、自己と語ることによって、どんなものを眺めようともそのもっとも卓れた個所を選択し、鏡に似たものとならねばならぬ。鏡は自分の前におかれたものと同じ色彩に変るものだ。このようにしてこそ、画家は「自然」に従ったように見えるだろう（齋藤，2006, 53ページ）。

作曲家のグスタフ・マーラー（1860-1911）は、夏の間、静かな湖畔に建てた小屋に籠もり、作曲に集中した。妻でさえ入ることが許されなかったというその完全なる空間の中で、マーラーは天上界を垣間見たとしか思えない名曲の数々をつくり出した。

画家のパブロ・ピカソ（1881-1973）やフィンセント・ゴッホ（1853-1890）らが都会を離れ、自然の豊かな地に移住したことはよく知られているが、おそ

65

フィンセント・ゴッホ　パブロ・ピカソ

らくはインスピレーションを受けやすい環境を求めていたのであろう。ピカソは「芸術家とは何処からともなく現れるインスピレーションをひたすらに受け入れる水がめのようなものだ」と述べている。

映画「ノストラダムス戦慄の啓示」から「UFO学園の秘密」まで、幸福の科学のすべての映画の音楽を手掛け、また、TV番組「NHKスペシャル始皇帝」（1994）などの音楽でも高く評価されている作曲家の水澤有一も、かつては定期的にバリ島に行って心を見つめ、反省をする習慣があったという。水澤は、楽曲づくりについて以下のように述べている。

音楽の理論的な勉強をしていくと、協和する音配列の規則性を見いだすことができるの

第1章　クリエーターの使命

で、それなりの音楽を「組み立てる」ことは可能になります。しかしそれでは、「良く出来た」音楽にはなりますが、感動する音楽にはならないでしょう。

素晴らしい音楽は、天上界の波動・波長で成り立っていると思いますし、素晴らしい音楽の生命・本質は天上界の「念い」だと感じます。

その天上界の念い＝インスピレーションを受けるときに、自分の心がネガティブならネガティブなインスピレーションを、ポジティブならポジティブなインスピレーションを引き寄せるように思います。

暗く悲しい霊感で彩られ、美しいと感じる音楽もあり共感もしますが、それ自体で多くの人を幸福にするものではないでしょう。自分の心を客観的に見つめてフラットに保つため、そして瞑想に入ってインスピレーションを受けるために反省は絶対に必要だと感じます。

作曲するとき、自分が本気で信じていること、思っていることしか音にできないと思います。思っていることしか、自分の外に表現として出て行けないのですね。

67

反省〜瞑想によって神仏への念いを強めていき、天上界の光を観(かん)じ、多くの人の幸福と、より善き、より美しき世界の建設を、本気で信じることが大切だと思います。※

歌手のマドンナやファッションモデルのミランダ・カー、女優のジェシカ・アルバなどのトップスターや一流のクリエーターの中にも、禅や瞑想を習慣にする人が増えているという。マイケル・ジャクソン（1958‐2009）も瞑想する時間を大切にしており、友人にも勧めていたという。

瞑想は、芸術的センスと大変深い関係にあるのだ。

＊ 究極の瞑想環境

大川総裁は、かつてギリシャで芸術性溢れる真理を説いたヘルメス（注4）について、以下のように述べている。

第1章 クリエーターの使命

　ヘルメスは小高い丘にのぼると、ふり返って海のほうを見ました。このマリアの町は海岸線と山とがひじょうに近い距離にあって、まことに不思議な風景が広がっておりました。山は、そう高くはありません。わずか二、三百メートルの高さです。その小高い山といいましょうか、丘にのぼって海のほうを見下ろしてみると、はてしなく遠くまでキラキラ、キラキラと光る海面が続いています。そして、ところどころにエーゲ・ブルーといわれる不思議なブルーが現われています。それは、たんなる青ではなく、深緑を宿したような青です。そういう色が海のなかのあちこちに現われているのです。このエーゲ・ブルーは、朝まだき、陽(ひ)が昇る前、また陽が沈んだあとにも、しばらく残っていて、不思議な不思議な感覚を持たせるものです。

　さて、丘にのぼったヘルメスは馬から降りました。そして、海を眺めながら、しばらく瞑想にふけっておりました。

（『愛は風の如く2』36 - 37ページ）

反省から瞑想へ

心に曇りができるとマイナスの念波が発信され、場合によっては地獄と同通してしまう。この心の曇りを取り除く方法が反省であり、その具体論のひとつが「八正道」である。心の曇りを取り去った後に、積極的に心のアンテナから良い念波を発信する瞑想やイメージングをすると、安全に天上界と同通することができる。

「八正道」実践編

以下の八正道の項目を実践して心を輝かせる習慣をつけよう。

1. 正見（しょうけん）――ものの見方が正しかったか？
2. 正思（しょうし）――過ぎた欲望に振り回されていないか？
3. 正語（しょうご）――正しく美しい言葉を語ったか？
4. 正業（しょうごう）――恥ずかしい行いをしていないか？
5. 正命（しょうみょう）――生活態度は調っているか？
6. 正精進（しょうしょうじん）――怠け心に負けず努力をしたか？
7. 正念（しょうねん）――理想を持ち続けているか？
8. 正定（しょうじょう）――正しい精神統一の時間を取っているか？

瞑想で大切なことは「内なる環境を整える」ことである。しかし、そのためには「外なる環境を整える」ことも極めて大切であることは、先人たちの例を見ても明らかである。

現代では、瞑想に適した豊かな環境を得ることが難しくなっているが、実は、人類史上まれに見る最高の瞑想環境がある。幸福の科学の「精舎」（注5）である。圧倒的に天上界と同通しやすいその霊的環境は、「地上世界の秘宝」と言っても大袈裟ではない。

幸福の科学にまだ精舎がなかった頃、私は静寂で反省・瞑想に適した場所を国内外に求めて反省や瞑想を行った。それでも、その地に着いてから深い反省の入口に立つまでには最低3日はかかった。自分なりに反省や瞑想ができるような状態になるまでにそれだけの時間がかかってしまうのだ。

しかし、1996年に総本山・正心館（しょうしんかん こんりゅう）が建立され、その後、各地に幸福の科学の精舎が建立されると驚くべき体験をする。精舎に入ると、そこにはすでに反省や瞑想にふさわしい環境が整っている。しかも、極めて高度な天上界と同通することができる磁場（じば）なのだ。こんな場所は世界中のどこにもない。インスピレーショナブルなクリエーターにとって、

幸福の科学の精舎ほど贅沢な空間はないと断言できる。天上界には無尽蔵のアイデアがある。無尽蔵の美があり、無尽蔵の感動がある。そこに限界はない。限界は受け取る側がつくっているだけだ。

より深い「反省」と、より高度な「瞑想」を極めていく努力を長年にわたって積み重ねていくことによって、上質で無尽蔵のインスピレーションを受け取ることができる自分に成長していきたい。

4.「ユートピア建設」——クリエーターの使命

✴ ユートピア建設という仕事

ここまで信仰を根本にもち、「愛」と「悟り」によって創造性を発揮することの大切さを学んできた。これを踏まえて、その先にある「クリエーターの使命」について考えてみよう。

| 第1章 | クリエーターの使命

総本山・正心館(しょうしんかん)

各精舎にある礼拝堂

> 人類は、「愛」と「悟り」という二つの大きな武器を持って、この地上をユートピアにしていく必要があります。(中略)
>
> 人々が、変化するもののなかにあって、変化しない方向性を知り、向かうべき方向を知り、その高みを知ること、そして、この地上世界を、菩薩や如来の世界、天使の世界に近づけていくことが大切なのです。
>
> 『幸福の法』309‐310ページ

 HSUで学んだクリエーターが目指すのは、文化・芸術の新しいモデルを創り、未来社会そのものを輝かせていくことである。ただ孤高の芸術家として素晴らしい作品を生み出

していけば良いというわけではなく、この地上を天使や菩薩の世界のように創り変えていくための仕事として、自らの才能を発揮することが大切だ。つまり、クリエイティブな仕事を人々の幸福やユートピア建設につなげていける、現実的な力を身に付けていくことが求められるということだ。

＊ チームワーク

例えば映画制作の現場では、ひとつの作品をつくり上げるために、場合によっては数百人規模のスタッフが関わることがある。映画やドラマの制作などに、多くの人々と力を合わせて作品をつくり上げるのだ。だからこそ、監督などリーダーとなる人は、「人と人との絆」によるチームワークの大切さを知っておかなければならない。

大川総裁は、チームワークの重要性について以下のように述べている。

| 第1章 | クリエーターの使命

> ほんとうは、自分ひとりの力で仕事をしているのではなく、多くの人たちのチームワークによって、仕事が成り立っているのです。つまり、自分が自己発揮できる前提には、他の人びとの力があるのです。それを忘れてはいけません。
>
> (『常勝思考』33ページ)

映画「アイ・アム・ナンバー4」(2011)の監督であるD・J・カルーソーは、「五人の子供を持ってわかったことなんですが、人間って一人ひとり個性が違うんですよ。俳優も同じ。(中略)だから、僕と組む俳優がどんな人かを把握することが、僕の流儀になりました。アンジェリーナ・ジョリーはとても知的、マシュー・マコノヒーはアクション志向。その俳優の個性に合わせるようにしています」(バダム、2013、31‐33ページ)と述べ、俳優各人の個性を尊重し、生かしながら作品を手掛けていることを明かした。数多くの人が関わる創作活動の現場では、自分自身の個性を最大限に発揮しながらも、全体を調和させていく必要があるのだ。

✴︎ マーケティングとイノベーション

より多くの人により大きな影響を与えられるようになるためには、組織においても個人においても、マーケティングとイノベーションの考え方を取り入れると良いだろう。

大川総裁は、以下のように述べている。

結論的に言えば、みなさんが行うべきことの一つは、「マーケティング」です。多くの人たちに、その商品やサービスの値打ちに気づいてもらい、受け入れてもらうための活動をすることです。

もう一つは、「イノベーション」です。やはり、仕事をしていく段階に応じて、違ったものが出てきます。次に行わなければならない発想やアイデア、人の使い方、新しい人を使ったやり方、協力者を入れて仕事をしなければならない段階など、いろいろなものが出てきますので、その都度、考え方を進化させてい

| 第1章 | クリエーターの使命

〈イノベーションの力が必要です。

（『智慧の法』162-163ページ）

マーケティングとは、社会の潜在的な需要を汲み取り、商品やサービスを広く浸透させていくことである。

映画「タイタニック」（1997）や「アバター」（2009）などを監督したジェームズ・キャメロンは、「『アバター』のような映画を制作する際の最大の課題は何か」という質問に対して、以下のように述べている。

個人的には客観性を保ち、観客が見るような新鮮な目線で映画を見ることだ。撮影が終わるまでにはそれぞれの場面を何百回とは言わないまでも、何千回も細かく見なければならない。4年間にわたるプロジェクトを通じて新しい目線と客観性を保つことは、どのような監督にとっても最大の課題だ（Rebecca Howard, 2013, ウォ

——ル・ストリート・ジャーナル）。

創作活動のほとんどは不特定多数を相手にしなければならない。だからこそ一流のクリエーターは、常に社会の動向や流行、人々の興味や関心について意識を向けている。そして また、自分や自分が生み出す作品を進化させていくためのイノベーションの努力も怠っていない。

イノベーションには二種類があります。

一つは、経済学者のシュンペーター流の、「異質なものの結合」という面でのイノベーションです。

例えば、水素（H）と酸素（O）が結合すると、水（H2O）という、まったく違うものができます。水素は「燃えるもの」ですし、酸素は「燃やすもの」ですけれども、そういう燃え上がるものが、水という、火を消すことがで

きるものをつくり出します。まったく違うものができるわけです。

そのように、異質なものの結合によって新しいものができるのですが、そういう創造がイノベーションの原型の一つです。

もう一つのイノベーションは、経営学者のドラッカー風の「体系的廃棄」です。これまで成功してきたやり方、仕組みなどを体系的に廃棄するのです。この「体系的」というところが大事な点です。「いったん御破算にしてしまう」ということです。その上で、「もう一度、考え直してみる」ということを行わなければなりません。

「今まで、これでうまくいったから」という考え方を、そのまま維持していたのでは、時代に取り残されるおそれがある。今までのやり方などを体系的に廃棄することがイノベーションだ」というのがドラッカーの主張です。

（『未来創造のマネジメント』344-345ページ）

クリエーターが、プロフェッショナルとして社会とより深く長く関わっていくためには、マーケティングとイノベーションのセンスを磨いていく必要があるといえよう。

＊ 新しいニーズを創造する

新しい未来を創造するためには、単に今あるニーズに応えるだけでなく、もう一歩踏み込んで、新しいニーズを創造し、新たな顧客を生み出す必要もある。

大川総裁は、小惑星探査機「はやぶさ」を例にとって以下のように述べている。

松下幸之助（まつしたこうのすけ）が言っていたように、「ただニーズを発見するだけではなく、ニーズを創り出す。お客様が要るものを発見して、提供するだけではなく、お客様をを創り出し、お客様にニーズを起こさせるところまで行かなくてはならない」という、次の段階があると思います。

| 第1章 | クリエーターの使命

そのさらに上には、お客様を見つけたり、お客様を創り出したりするだけではなく、時代の創造、すなわち、新しい時代を創り出し、それに多くの人々をついてこさせるところまで行く段階があると思うのです。

糸川博士は「人との出会い」の重要性を言っていましたが、惑星探査機「はやぶさ」の開発等を見れば、これは単に人との出会いやマーケティングなどの問題だけではないことが分かります。それだけでは説明できないものがあるのです。これは、未来の時代を創るために行った仕事なのです。

そのように、「時代を創り出し、時代のほうが自分たちについてくる」というところまで考えなければいけません。

幸福の科学は、これがかなり得意であり、幸福の科学が動く方向に時代がついてこようとしています。(中略)

当会は、映画「ファイナル・ジャッジメント」等を通して、国防論など、いろいろなことを言っていますが、そのことの意味も、しばらくすれば、「ああ、

そういうことだったのか」と、すべて分かるようになるでしょう。

「人より先が読める」というのは、なかなか大変なことですが、あとから、その意味が、はっきりと分かってくるようになると思います。

（『未来の法』188‐192ページ）

　無人の小惑星探査機「はやぶさ」は、「小惑星イトカワからサンプルを持ち帰る」という世界初の挑戦を見事に成し遂げ、２０１０年６月に地球に帰還した。これまで人類がサンプルを持ち帰った天体は月だけであったが、「はやぶさ」によってもたらされたイトカワの微粒子によって、「惑星はどのようにできているのか」という宇宙への研究が大きく前進した。

　地球から約３億キロ離れたイトカワへの往復には約７年、プロジェクト開始から数えると約15年を費やし、通信途絶や機器の故障といったさまざまなトラブルを乗り越えて摑んだ快挙であった。これを受け「はやぶさ２」の開発が決定するなど、日本の本格的な宇宙

| 第1章 | クリエーターの使命

産業時代到来に向けたターニングポイントとなったのだ。

✴ 勇気をもて

クリエイティブな生き方を貫くには「勇気」がいる。たとえ世間から悪評や嫉妬を受けたとしても、素晴らしいと信じるアイデアを断行する勇気がなければ、新時代を創造するクリエーターとして活躍することはできない。

――――――

　ユートピアの創造は、意外に、この勇気から始まるのです。勇気を持った人が出てこなければユートピアはできません。

（『愛、自信、そして勇気』134ページ）

――――――

　創造的な人間は、やはり変わっています。変わり者なのです。そのため、創

造的な人間には、人の冷たい視線や冷笑に耐えなければいけない時期が、どうしても出てきます。

創造的な人間は、必ずと言ってよいほど、人と違ったことをしたり、言ったり、書いたりするので、学校や会社などの組織のなかにいると、すぐに頭を叩かれ、潰されやすいのです。

ところが、実績が出始めたら何も言われなくなります。（中略）

しかし、その前に叩き落とされることがあるので、十分条件として「勇気」が要るのです。

創造的な人間であるためには勇気が要ります。

創造的に生きるためには勇気が要るのです。

変わったアイデアを出し、行動し、それを実現するためには、勇気が要ります。

人の批判に耐え、勇気を持って、やってのけなければ駄目なのです。

（『創造の法』46 - 48ページ）

| 第1章 | クリエーターの使命

ジョージ・ルーカスは、「何を言うとか、何と思われるかなんて関係ない。何をするかだ！」「檻の扉は開いている。そこから踏み出す勇気があるかどうかだけさ」と述べて勇気の大切さを訴えている。

たとえ豊かな才能や十分な能力があったとしても、荒波を乗り越えて大海原に出ていくような勇気がなければ、新しい時代を創り、ユートピアを建設するという大きな夢は実現できない。勇気がクリエーターをクリエーターたらしめ、その使命を成就させるのだ。

（注1）14世紀〜16世紀にイタリアを中心にして起きた古代ギリシャ・ローマ文化の復興運動。特に、ミケランジェロ、ダ・ヴィンチ、ラファエロの三大巨匠が活躍した時期をルネッサンスと呼ぶ。

（注2）「愛の発展段階説」は、東西両文明を融合する「愛」と「悟り」を架橋した大川総裁による新説。愛には悟りによって「愛する愛」「生かす愛」「許す愛」「存在の愛」の段階

85

がある
とする。

（注3）三帰誓願者（幸福の科学の三帰誓願式において、仏・法・僧の三宝に帰依することを誓った人）のみに授与される、幸福の科学の根本経典。全部で7つの経文が収められており、それらすべてが天上界の仏陀から、直接の啓示で書かれた「直説・金口」の経典。

（注4）一般にはギリシャ神話におけるオリンポス十二神の一柱とされているが、霊的真実としては、約4300年前にギリシャに実在した王であり英雄。「愛」と「発展」の教えを説き、全ギリシャに繁栄をもたらし西洋文明の源流となった。エル・カンターレの魂の分身のひとり。

（注5）参拝や祈願、心の修行のための幸福の科学の研修施設。中でも、地域のシンボルとなる大型の精舎は「正心館」と呼ぶ。日常から離れた静かな環境の中で、研修や祈願を通して深く自分を見つめ、人生が好転する新しい気付きや発見を得ることができる。

※本章の今掛氏、水澤氏のコメントは、本書の執筆にあたり寄せられたものである。

| Column |

Column 2

唯一無二の「視点」

　大川隆法総裁製作総指揮の第1作目の映画「ノストラダムス戦慄の啓示」は、シナリオ段階で挫折しかかった。初めての映画制作ということもあり、とにかく映画業界で実績のある脚本家や監督、それに映画化された小説をもつような有名作家にもシナリオを依頼した。さすがにプロであり、とても面白いアイデアが出てきた。しかし、製作総指揮者のOKは出なかった。

　製作総指揮者から預かったアイデアをそのプロフェッショナルたちに伝えても、「それでは映画にならない」と一蹴されてしまう。「神や救世主を表現しようとするなら、映画『ベン・ハー』（1959）や『十戒』（1956）のように、人間の感情を丁寧に描きながら、その人間の視点から神を見上げるように描くものだ」と異口同音に言い、潮が引くように誰もいなくなってしまった。私も彼らと同じように考えていた人間のひとりだったので、説得のしようもなかった。

途方に暮れて、若い頃からTV番組やCMの仕事を一緒にやっていたディレクターの粟屋由美子に相談した。(粟屋は、現在ロサンゼルスで、アイマックスなどで上映されるCGや実写を駆使した３D作品などの監督として、高い評価を得ている)。彼女は、大川総裁から預かったアイデアについて黙って考え続け、しばらくしてようやく口を開いた。「これは救世主の視点から地球や人類を描こうとしているんだね。そんな映画は観たことないけれど、新しいよね」。

目から鱗が落ちるようだった。確かに、そんな視点で描かれた映画は観たことがなかったし、そもそもそんな映画は救世主本人以外には創ることができない。こうして彼女と共に常識を覆す映画への挑戦が始まった。だが、その内容も表現もあまりに斬新であったため、映画制作の途中で、ほぼすべての人がこの映画は失敗すると断言し、完全に頓挫しかかったそのとき、唯一、大川総裁だけが、まったく別の視点を示された。

「高級霊は傑作になると言っているよ」

こうして、救世主や神の視点から映画を創るという、幸福の科学作品ならではの唯一無

| Column |

Column *3*

救世主の仕事を手伝うということ

二のジャンルが生まれた。「地上に降臨された救世主による映画」は、後の世の人々にとっても奇跡的な財産になっていくことだろう。

　大川隆法総裁製作総指揮の映画は、あまりにも特別である。第1作目の映画「ノストラダムス戦慄の啓示」から、ほとんどの映画制作のお手伝いをさせていただいているが、「映画」と呼ぶのはあくまでもこの世的な方便(ほうべん)であって、大川総裁の経典をただの「本」と呼ぶのと同じくらい違和感がある。

　初めに大川総裁の「言葉」がある。これは原案とも基本ストーリーとも呼ばれるものだが、すべては製作総指揮者である大川総裁の言葉から始まる。作品タイトルからストーリー、登場人物など、骨格となる部分はすべて書かれている。時にはテーマ音楽まで手掛け

89

られることもある。我々制作スタッフは、これに沿い、途中段階で何度も製作総指揮者から指導を受けながら制作を進めていくことになる。

担当者である私が真っ先にやることは、大川総裁から預かった言葉をもって山に籠もることだ。と言っても、幸福の科学の精舎へ行くのだが。大抵は1週間から10日間は籠もる。そこで、大川総裁から預かった言葉を見続ける。一見すれば普通の日本語なので、誰にでも意味は理解できる。だが問題は、その言葉の奥にある「念い」を垣間見ることができるかどうかだ。

しかし、これがなかなか見えてこない。見えない原因は、私自身の「思い」が邪魔をしているからだ。大川総裁の言葉を見ながら、自分がやりたいことや、やりたくないことがふと心の中をよぎると、その思いが邪魔をして、言葉の奥にある大川総裁の念いが見えなくなってしまうのだ。この世的な事情で否定的な思いがよぎったりしても、また見えなくなってしまう。

結局、自分の都合も、この世的な事情も、一度全部捨ててしまわないと、大川総裁の言

| Column |

葉の奥にある念いを垣間見ることはできない。悪い思いだけでなく、良い思いであってもだ。一度、自分そのものをなくし、思いを透明にしない限り、自分の思いが邪魔をして、決してそれを垣間見ることはできないのだ。

常日頃からそうした心境で生きていれば何の問題もないのだが、恥ずかしながらそうではないものだから、精舎に籠もって反省しなければならないことになる。幸福の科学の精舎に入ることで、この世から離れ、「八正道」を行じ、この世的な心の曇りを取り去りながら、ひたすら大川総裁から預かった言葉を見ていく（読むのではなく「見る」）。やがて、次第に大川総裁の言葉の奥にある念いが、ちらちらと垣間見えてくる。そして、そのとき気付くのだ。すでに天上界には映画が出来ていると。それが、「大川総裁の言葉」なのだ。

そのときの自分はひとりの観客にすぎない。そして、大川総裁の言葉の奥にちらちらと垣間見える映画に猛烈に感動して、涙を流しながら必死になってノートにメモする。もしこの様子を誰かに見られたら、アブナイ人でしかない。

あとは、大川総裁の指導を受けながらまとめたものを、監督らと共有しながら3年の年

| Column |

月をかけて形にするだけ、のはずなのだが……。制作の過程ではこの世的な事情がこれでもかこれでもかと襲い掛かってくる。自分の能力不足がさらに足を引っ張る。それでも多くの人たちに支えられ、励まされ、力を合わせながら、なんとか地上に映画を具現化することができるのだが、結局、完成した映画は大川総裁の初めの念いに比べたら、何十分の一、何百分の一以下のスケールになってしまっていることがよく分かるので、誠に誠に残念であるし、心の底から申し訳なく思い、最終段階での製作総指揮者試写でOKをもらった日の夜は、いつもひとり泣いている。

第 2 章

クリエイティブ発想法

1. 大きな夢を描こう

✶ 時代を拓く主役になれ

新しい時代を拓くクリエーターとなるためには、大いなる発想が必要である。

大川総裁は、発想の力について以下のように述べている。

時々刻々に発想せよ。

新しき問題には新しき発想で対応せよ。

多くの人がそうするからといって、なぜあなたも同じ考え方をせねばならぬのか。

世の常識と呼ばれることさえ、人類の歴史の流れの中において、ある時に傑出した人物が発想し、行動してみせたことが、後の人びとに踏襲されたに過ぎ

ないのではないか。

新たなる偉人よ、出でよ。
新たなる常識よ、出でよ。
精神革命を起こすためには、革命的な発想が必要だ。
人びとよ、大いなる発想を打ち出してゆこう。
新しき時代を切り拓いてゆくのは、まさしくあなたであり、私であるのだ。

（『光よ、通え』39 - 41ページ）

　大いなる発想が新しい常識を創り、時代を拓く。大いなる発想とは、単なる職業としてのクリエーターの発想ではなく、それを遥かに超えて「自分自身が時代を拓く主役だ」という意識と責任感をもつことから生まれる。
　そのためには、まず大きな夢を描くことだ。

✶ 夢は仕事の原動力

大きな夢を描く能力は、クリエーターとして成功する重大な資質のひとつと言える。何事も成功するためには明確な目標が必要だ。人間が努力するためには、ゴールや目的が不可欠なのである。「こういう仕事がしたい」「こんな人になりたい」という目標があってこそ物事は成就する。だから、その目標を夢見るのだ。新しい時代を創造するクリエーターにふさわしい大きな夢を、ハッキリと描くことだ。

もし夢がハッキリとしていなければ、どうやってその夢に近づくことができるのだろうか。例えば、「エベレストの頂上を極める」という明確な夢があればこそ、登頂するために必要な情報を集め、資金や必要な装備を用意し、必要な体力や技術を身に付ける努力も始めるであろう。「なんとなく高い山に登りたい」では行動を起こすこともないまま終わる可能性が高い。大きな夢を具体的に描くことができれば、その瞬間から夢に向かって歩み始めることができる。夢はまさに成功へのパスポートなのである。

| 第2章 | クリエイティブ発想法

大川総裁は、夢を描くことの重要性について以下のように述べている。

若い人に対して、未来開拓法として、最初に述べておきたいことは、一般的で大きな話になりますが、「夢を持つ」ということです。夢を持っていない人には、未来は、なかなか開けるものではありません。

まず、大きな夢を持ってください。

(『Think Big!』23ページ)

ヨハン・ゲーテ

ヨハン・ゲーテ（1749-1832）は「小さい夢は見るな。それには人の心を動かす力がないからだ」と言っている。また、スティーブ・ジョブズ（1955-2011）は若い頃、「ウォークマン」などの大ヒット商品を生み出したソニーの幹部に会い、

「ソニーを超える会社をつくる」という夢を描いたという。ウォルトは「夢を求め続ける勇気さえあれば、すべての夢は必ず実現できる」「長い間、変化の激しいこの世界で働き、山あり谷ありの経験をしてわかったことがあります。人はそうありたいと思い描く姿に変わっていけるということです」と語っている。ウォルトは生涯にわたって夢を描き、その夢を追い続けた。兄のロイは以下のように述べている。

　亡くなる前の晩、私は病院に彼を見舞いました。病状は絶望的だったにも関わらず、彼の頭の中は、それまでの彼とまったく変わらず、未来の計画がいっぱい詰っていました（コヴィー，ハッチ，2008，27ーページ）。

さらに大川総裁は、思いの先行性やイメージングの力について、以下のように述べている。

大きな仕事を成した人は、常に大きな夢を描き続けていたのだ。

| 第2章 | クリエイティブ発想法

まず述べたいのは「思いの先行性」です。「このようになりたい」という気持ちが先にあって、それが、数年後、数十年後に花開いてきます。これは厳然とした事実なので、忘れないでほしいと思います。

(『未来の法』176ページ)

目標を設定したあとは、「ビジュアライゼーション（視覚化）」によって、目標が達成されている姿を、ありありと心のなかに描くことです。一年後にその目標が達成されている姿、あるいは十年後にその目標が達成されている姿を、ありありと心のなかに描かなければいけないのです。

(『リーダーに贈る「必勝の戦略」』223‐224ページ)

女優のマリリン・モンロー（1926‐1962）は言った。「夜のハリウッドを見渡しながら、私はよくこう思った。スターになりたいと思っている子は、何千人もいるでしょう。

チャールズ・チャップリン　　　マリリン・モンロー

でも、そんなことはかまわないわ。なぜなら、私ほどそれを強く願っている子は他にいないから」

俳優で映画監督のチャールズ・チャップリン（1889-1977）は、このような言葉を残している。

　私は孤児院にいたときでさえ、食べ物を求めて通りをさ迷い歩いていたときでさえ、自分を世界最高の役者だと思っていた。自分に対する絶対的自信から生じる溢れんばかりの活力を感じる必要があった。それがなければ人は敗北することになる（コヴィー，ハッチ，2008，152ページ）。

クリエーターとして成功したければ、大きな夢やビジョ

ンを描くことだ。そして、その夢をもち続けることだ。一度描いた夢であっても、途中で諦めてしまえばはかなく消えてしまう。人が夢を諦めてしまう理由は、さまざまな壁が立ちはだかるからだ。

夢を実現していく過程で障害が出てきたときの心構えとして、大川総裁は以下のように述べている。

「夢を描く能力」というものは実際にあるのですが、最初は、困難を感じるような「壁」が出てきて、簡単に失敗するように見えることがあります。

しかし、そこで諦めてしまってはいけません。「なにくそ」と思い、粘り抜いてやっていると、「思ったとおり実現する場合」と、「思ったより、もっとすごいかたちで実現する場合」と、「違ったかたちで実現する場合」の、いずれかのかたちで実現していくのです。

人は、失敗したときのことを恐れすぎると、夢を語ることを嫌がるのですが、

恐れてはいけないと思います。むしろ、どんどん、目標を書くなり、ビジョンなどを絵に描くなりして貼っておくとよいでしょう。視覚化したもの、目に見えるかたちで描いたものは、かなり実現しやすいのです。

（『アイム・ハッピー』107‐109ページ）

TV番組で活躍するフリージャーナリストの池上彰は、「解説委員になりたい」という夢が思いもよらない形で実現したことについて、以下のように語っている。

地方記者になることは希望しましたが、キャスターをしたり、子ども向けニュースに出たり、ましてや独立するなんてことは思いも寄らないことでした。でも、「こういうことをやりたい」と願っていると、ドンピシャでその通りでなくても、同じような仕事につながる可能性が高いと私は思っています。

社会部に異動してからは、解説委員になりたいとずっと希望を出していました。また、

NHKはもっとニュースを分かりやすく伝えなくてはいけないと言っていました。そんな言動が、「週刊こどもニュース」の仕事を呼び込んだのだと思うんです。そして結果的にニュースを解説する仕事をすることになった。こういう仕事がしたいと言い続けること、そしてそのための努力さえ続けていれば、きっと何かが動いていくと私は思いますね（B-ing編集部編，２００６，58－59ページ）。

さらに、大川総裁はインスピレーションを受け取るという観点から、夢を描く効用について以下のように述べている。

壁が出てきたらすぐに諦めてしまうような弱い気持ちでは何も実現しないだろう。夢が実現した姿をありありと描き、さらに具体的に目標設定をして、粘り強くやり抜くことだ。

――夢をいだく効用は、単に設計図をつくるだけではありません。それには、ひとつの神秘的な作用があります。夢とは、持続する心のビジョンです。それは

103

必ず、あの世、すなわち、実在界の守護・指導霊たちに通じます。（中略）

しっかりとした夢をいだいている人ならば、その人の夢がどうやったら実現できるかを、守護・指導霊は考えていればよいし、それにそったインスピレーションを与えればよいのです。ですから、しっかりとした夢をいだき、夢を描いてさえすれば、あの世の守護・指導霊たちの援助を受けて、実現できる可能性が高いといえます。

『太陽の法』326-327ページ

夢を描くという行為は、実は天上界に向けて具体的な念いを発信し続けるということであり、その念いに感応した天上界からの導きやインスピレーションを受けることにつながっていく。夢とは、まさに成功の牽引車なのだ。

✴ ポジティブ思考をもつ

もし、夢を実現していく途中でさまざまな障害が出てきたとしても、「そんなことは当たり前のことだ」と言い放ってしまおう。何の障害も出てこないとすれば、それはおそらく大きな夢でもなく、新しいアイデアでもなく、実は何もチャレンジしていないということなのだろう。困難や障害が出てきたら、それは大きな夢にチャレンジしているということであり、それをどう乗り越えるかを考えればいいだけのことなのだ。

大川総裁は、ポジティブ思考の重要性について、以下のように述べている。

基本的には、「Be Positive」であることです。

発想を豊かにするためには、「できない、できない」と考えることから入っていったのでは駄目で、基本的には、「何とかしてできないか」ということを考える癖を身につけていくことが大事です。(中略)

ネガティブだと、発想が湧きません。まったく湧かなくなるので、ポジティブに物事を考えていくことです。肯定的に考えていって、積極的に、建設的に、何かいいことができないかどうかを考えてみてください。

（『智慧の法』207ページ）

やはり、エジソンが、発明に千回失敗したとしても、「これは、千通りの駄目な方法が分かっただけであって、失敗ではない。『それ以外の方法を探さなくてはいけない』ということが分かったのだ」と考えたように、ポジティブ（積極的・肯定的）に考えていくのが基本です。何かで行き詰まっても、「それで終わり」と考えるのではなくて、「ほかの方法がないかどうか」と考えるわけです。

（『創造する頭脳』21ページ）

20世紀最大の発明家トーマス・エジソン（1847‐1931）は、数多くの失敗を経

| 第2章 | クリエイティブ発想法

験したことでも有名である。しかし、エジソンは言う。「私は失敗したことがない。ただ、1万通りの、うまく行かない方法を見つけただけだ」。まさしくポジティブ思考の塊である。

女優の菅野美穂は、「うれしいことも、イヤなことも、起こるすべてのことは自分にプラスになると信じて進みたい」「『しんどいな、ツラいな……』って思うときこそ自分の器が大きさや形を変えていくとき」（菅野, 2009, 37ページ, 51ページ）と述べている。

ポジティブ心理学の創始者であるマーティン・セリグマンは、「ペシミスト（悲観主義者）はオプティミスト（楽観主義者）よりもかんたんにあきらめ、職場でもスポーツでも政治の場でも能力以下の成績しかあげられません」（セリグマン, 1991, 2ページ）と

トーマス・エジソン

述べ、それぞれの逆境や失敗の捉え方について、以下のように指摘している。

　私はオプティミスト（楽観主義者）とペシミスト（悲観主義者）の研究を二五年間続けてきた。ペシミストの特徴は、悪い事態は長く続き、自分は何をやってもうまくいかないだろうし、それは自分が悪いからだと思い込むことだ。オプティミストは同じような不運に見舞われても、正反対の見方をする。敗北は一時的なもので、その原因もこの場合にのみ限られていると考える。そして挫折は自分のせいではなく、その時の状況とか、不運とか、他の人々がもたらしたものだと信じる。このような人々は敗北にもめげない。これは試練だと考えて、もっと努力するのだ（セリグマン，1991，16-17ページ）。

　ポジティブ思考を持っている人は、失敗や欠点と見えることも成功や幸福へと転じていくことができる。現実にクリエーターとして成功していく過程は障害の連続である。大きな仕事にチャレンジすればするほど、なおのこと困難は大きい。ただポジティブ思考をも

つ者だけが、この壁を乗り越え、成功していくことができるのだ。

✴ 本当の「自己信頼」とは

「一時的にはポジティブな思いをもつことができても、それを持続することが難しい」という声もよく聞く。ポジティブな思考をもち続けるために必要なこととは何か。それは、「自己信頼」であろう。つまり、自分に自信をもつということだ。

今までの常識にとらわれず、恐れずに、新しいことに挑戦してください。（中略）そのときに必要なのは、周りの批判に負けない「強い個性」と「自己信頼」だと思います。「強い個性」と「自己信頼」を持って努力していけば、道は必ず拓けます。そのように考えていただければ幸いです。

（『創造の法』122‐123ページ）

発想より前に、幾つか大事なものがあるかもしれないと感じることがあります。（中略）

やはり、その一つは、ある程度の自信が必要だと思います。（中略）陽の光が当たったら、溶けて流れるアイスクリームのようなものであってはいけなくて、流れないで残るものを持っていないと、未来への成功の核になる部分がないと思うのです。

その自信はどこから出てくるかということですが、若い人ということで考えれば、勉強中心になりますし、それほど若くない方の場合でしたら、勉強と、さらに、社会に出てからの仕事を通しての勤勉力、勤勉さのようなものです。そういうもののなかで働いて、自分が周りから得ている信頼感とか、評判とか、それに対する自分自身の自信のようなものです。

（２０１５年５月16日法話「未来を引き寄せる着想力」）

| 第2章 | クリエイティブ発想法

日本を代表する漫画家の手塚治虫（1928-1989）は、「人を信じよ、しかしその百倍も自らを信じよ」という言葉を座右の銘としていた。マイケル・ジャクソンは、「自分を疑っているうちは、『最善を尽くす』なんて無理だ。自分が自分を信じてあげなかったら、誰が信じてくれるんだい？」と言っていた。手塚治虫もマイケル・ジャクソンも、その背景には、人一倍の努力をしていたという事実がある。だからこそ、過信ではなく自信をもてたのだろう。

手塚治虫

小説『鉄道員』などの代表作をもつ作家の浅田次郎は、「才能を信じなければ本当の努力はできない。でも、才能を過信してしまったら努力はできない」（B-ing 編集部編，2005，152ページ）と述べている。確かに、過信している者は努力を怠る。自分の力を過信して思い上がることを「増上慢」と言うが、その根底には、「人から評価をもらいたい」という強い思いがあるという。

111

ここで、自信と増上慢を見分ける基準を明らかにしておきたいと思います。

増上慢の人は、自分がほめられると、うれしいのは当然ですが、他の人がほめられると、うれしくありません。これが、いちばんよく分かるチェックポイントです。

たとえば、あなたが、人前で上手に話すことに自信を持っているとき、人前で上手に話している人を見て、「おもしろくない」などと思うようであれば、あなたの自信は少し怪しいのです。

ほんとうの自信は正当な自己評価です。それは、「自分は仏の子として独自の個性を持った者である」ということを充分に尊重しているものであり、絶対価値にかなり近いものです。

そのため、ほんとうの自信は、他の人に対する評価が上がったり下がったりすることによって揺るがないのです。

（『感化力』230‐231ページ）

第2章 クリエイティブ発想法

俳優の香川照之は、他人からの評価に関する落とし穴について、このように指摘している。

賞を欲しい、という心理も、自分に足りないところを埋めたい、というところからきているだろうから、ちょっと怖い構造だなと思うし。でも賞というのは仕事への評価だから、当然嬉しいことなんですが、そのことで十字架を背負っていった人もいるし、いろんなトラップがありますからね。それはどの仕事でもそうだと思います（「キネマ旬報」､2011年10月下旬号､26ページ）。

クリエーターや芸能人にとっては、他人からの評価は重要な指標のひとつである。しかし、たとえ評価されたとしても、それが一過性の泡のようなものなのか、それとも本当に自信をもっていい評価であるのかという判断は、決して簡単ではない。他人の評価は移ろいやすいものであり、時には不当とさえ思えるものもあるからだ。

後に名曲や名作と呼ばれる音楽や小説も、その多くが発表した当時には散々な評価を受

113

けている。逆に、その時代において人気を博したものが、その後も評価され続けるとは限らない。他人の評価とは、その程度の不確かなものなのだ。それを自信のもとにしようとすると、柔らかい地盤の上に家を建てることにも似て、車が一台近くを走った程度で揺れに揺れる。

他人からの評価は、他人の気持ちを知り、自分が置かれている現状を知り、より良い自分をつくっていくための参考にはなるが、本当の自信の根拠とはならない。本当の自信の根拠は、他者との比較の外にあるものだからだ。

本当の自己信頼とは何かを知りたければ、神仏と真正面から向き合ってみることだ。そして、神仏の子としての「本当の自分」を見出すことができたなら、そのとき、この世の価値観や他人の評価に揺れない自分になっていることに気付くだろう。「自分は神仏の子として独自の個性をもった存在である」という自己認識と、その自分が本来やるべきことをやっていると思えること。それが、本当の自己信頼の根拠となるのだ。

✴ 個性を大切にする

時代を創るようなクリエーターには「強い個性」も必要である。

「強い個性を持っている」ということは、素晴らしいことであり、未来を拓いていくための力なのです。

強い個性の人は日本社会では打たれやすいのですが、打たれても負けないで、「強い個性は大事なのだ。未来を拓くためには、絶対に、これが要るのだ」と思い、自分のなかの強い個性を捨てないで護ってください。それを早々と捨てた人は平凡人になります。（中略）

強い個性というものは天命なのです。その人の持っている天命を意味しているので、「どうしても納まり切らない。ほかの人は、いろいろと言うけれども、自分としては、どうしても、この個性を抑えられない」というものを生かす道

を選ぶべきです。その個性が生きる道を大事にしたほうがいいのです。

（「ザ・リバティ」2010年2月号「人生の羅針盤　No.156」11‐12ページ）

日本においては、「個性が強い」ということは「協調性がない」として、否定的に捉えられることが多いが、モデルのローラは、自身が表紙を飾った雑誌のインタビューで「これがカワイイと思って歩いちゃえばいいの！　自信を持ってオシャレな格好をすれば、全然負けない。みんなと同じ色やスタイルに合わせたら、それぞれのカラーもなくなっちゃうしもったいない！」（「エス　カワイイ！」2015年7月号、19ページ）と、自分の個性を生かすことについて語っている。

タレントとしてTVに出始めた当初は、独特のキャラクターゆえに「問題児」として揶揄（やゆ）されていたこともある彼女だが、抜群のファッションセンスやポジティブで自由なスタイルが人気を呼び、女性が選ぶ「好きな女子モデル」1位に選ばれる（注1）など、誰もがその魅力を認めるところとなった。

| 第2章｜クリエイティブ発想法

また、世界的に人気を誇る俳優の高倉健(たかくらけん)は、その演技に独自のスタイルを貫き通した。女優のマリリン・モンローやオードリー・ヘップバーンも、唯一無二のユニークな個性に溢れている。周囲の批判や無理解に振り回されることなく、むしろ自分だけに与えられた個性を磨き続けることで彼らは道を拓いたのだ。

＊ 熱意の力

熱意もまた大きな力だ。「求めよ、さらば与えられん」という言葉は普遍の真理であり、強く求め続けることで、必要なアイデアや画期的な発想を得ることも可能となる。

大川総裁は、熱意の重要性について以下のように述べている。

――アイデアを得る前に、「アイデアを得たい」という強い熱意や願望のあることが大事なのです。

117

必要に迫られると、人間は、さまざまなことを考えに考えるものです。（中略）

松下幸之助は、「『二階に上がりたい』という強い熱意があればこそ、人は、梯子をつくったり、階段をつくったりするのだ。『二階に上がりたい』ということを述べています。

「どうしても二階に上がりたい」「どうしても屋根の上に上がりたい」という熱意がなければ、そのようなものは誰もつくりはしない」という熱意があれば、人は梯子や階段を発明し始めますが、そういう熱意がなければ、建物は平屋建てばかりになります。

そのように、「どうしても、こうしたい」という強い熱意があれば、人は何でも考え出し、アイデアをひねり出してくるものです。「こうしたい」（中略）

まず、熱意というものが大事なのです。「こうしたい」という強い気持ちを持っていると、その強い熱意に引かれて、必要なアイデアが引き寄せられてきます。「実現したいもの」を持っていなければ、それに必要なアイデアを磁石のように引き付けてくることができないのです。

| 第2章 | クリエイティブ発想法

さらに、大川総裁は、アイデアについて以下のように説いている。

特に、創業者、企業家、アントレプレナー（起業家）といわれる人たちにとっては、「アイデアが、どれだけ出せるか」ということが大事になるでしょう。

もっとはっきり述べるならば、『寝ても覚めてもアイデアを追い求め続ける』というぐらいの人でなければ、成功することはない」と言ってもよいと思います。

本を読んでいても、もちろん、アイデアを求めている。寝ていようが、お風呂に入ろうが、トイレに入ろうが、アイデアを求め、外を歩いていても、タクシーに乗っていても、ほかの店を見ていても、あるいは、同業他社を見ていても、アイデアを求めている。とにかく、アイデア、アイデア、アイデアなのです。

ただ、それを、どういうかたちで蓄積するかは、人それぞれであり、ノート

『創造の法』60 - 62ページ）

に書く人もいれば、カードに書く人もいるし、忘れないうちに付箋に書いて貼っておくような人もいます。

そのように、方法はいろいろあるとは思いますが、やはり、「アイデアの山」でなければなりません。これが大事です。

（『経営が成功するコツ』79 - 81ページ）

経営の神様と称される松下幸之助（1894 - 1989）は、熱意の重要性について次のように述べている。

アイデアを生むと言っても、口先だけでは生まれない。これもやはり熱心であること。寝てもさめても一事に没頭するほどの熱心さから、思いもかけぬよき知恵が授かる。

アイデアは、人間の熱意、熱心に対する神の報奨（ほうしょう）である。

どんなに賢く生まれついたと言っても、熱心さがなかったら、その賢さが賢さとして、

| 第2章 | クリエイティブ発想法

自他ともの恵みにはならない。賢いといい愚かといっても、人間におけるそのちがいは、神の目から見ればタカがしれている。

それよりも熱心であること。何事にも熱心であること。だれよりも熱心であること。熱心から生まれる賢さが、自他ともに真の幸せを生むのである。

熱心は、人間に与えられた大事な宝である。そして、この宝はだれにでも与えられているのである（松下，2003，70-71ページ）。

このように、どこまでも追い求め、諦めや妥協を許さない強い熱意が、大きなチャンスや飛び抜けたアイデアを引き寄せてくるのである。

2. クリエイティブ発想法

ここまで、クリエイティブな発想をするために必要な心構えや考え方について学んでき

た。ここからは、さらに具体的な発想法を学んでいく。

発想法① 固定観念を取り除く

新しい発想を生み出すためには、自分の心をまっさらにする努力、つまり固定観念を取り除く努力が重要である。

「今までこうだったから、こうする」というように、過去の延長上で考えるのではなく、これまでとは異なる考え方や発想を持って、「まったく違った考え方ができないか」と、一度、発想を切り替えてみる必要があります。

そうすると、世間の見え方が逆に見えてくることがあるのです。それが非常に大事だと思います。

(『創造の法』91ページ)

| 第2章 | クリエイティブ発想法

アイデアを出すときに、「親に、こう教えられた」「この店は、こうだ」「この会社は、こうだ」「この土地では、こうしなければいけない」などという固まった考え方をあまり持っていると、それに縛(しば)られて自由な発想が出なくなるのです。

したがって、固定観念を取り除かなければ駄目です。固定観念を取り除き、まったく白紙のキャンバスの上に描くつもりでなければいけません。プライドも何もかも全部取り去り、白紙の気持ちになって考えるのです。

(『創造の法』29ページ)

人間はどうしても、社会の「常識」などによって、固定観念にとらわれた思考をしてしまいがちである。しかし、それでは斬新な発想は出てこない。さまざまなタイプの人と話をしたり、学びの幅を広げたりすることで、自分が固定観念に縛られてかたくなになっていないかといった自己チェックをすることも大切である。

123

発想法② 逆転の発想

速いものを遅くしたらどうなるか、これは本当に使い道がないのか、などと普段と違う角度から考え、新しい発想を生み出すことを「逆転の発想」という。

かつて「常識」と思われていたことを引っ繰り返していくのが、新しいイノベーションなのです。「今、『常識』と思っていることが、そうでなくなるには、どうしたらよいか」ということを考えれば、いろいろな問題も、解決する道が拓けてきます。

(『創造の法』97‐98ページ)

✴ 引っ繰り返してみる

逆転の発想にはさまざまなものがあるが、ひとつには引っ繰り返して物事を見てみる方

| 第2章 | クリエイティブ発想法

法がある。考えを逆さにするだけで、思わぬ効果やアイデアが生まれてくるものだ。

すべてを逆に考えてみることで、新たな可能性が出てきます。「引っ繰り返すことで、何か考えられないか」という発想を持てばよいのです。

「クリエイティブに生きる」ということは、「今まで決めたことを、ただただ守る人ばかりでは、世の中が変わらないし、発展しないし、危機のときに生き残れない可能性があるので、逆のことも考えてみなければいけない。逆の発想もありうるのではないか」と考えて生きることなのです。

（『創造の法』104‐105ページ）

いろいろな新しい発想が求められる、特に創造性が高い職業としては、例えば作家や芸術家などがあります。（中略）

「引っ繰り返してみる。大きくしてみる。小さくしてみる。逆にしてみる。そ

のように、いろいろな努力をしてみると、どうなるか」ということを考え、そ れを行うと、思わぬ効果が現れてくることもあるのです。

そういうことを、思考訓練として頭のなかで考えることができる人には、い ろいろと新しいチャレンジが可能になってくるわけです。

(「ヤング・ブッダ」2012年7月号「創造的人間の秘密 第3回」29-30ページ)

映画監督のスティーヴン・スピルバーグは、1977年にアメリカで公開された映画「未 知との遭遇(そうぐう)」を制作した時に、当時のハリウッド映画の常識を覆し、宇宙人を地球人に友 好的な存在として描いた。そのことについて以下のように述べている。

かつて映画のなかに登場する宇宙生命体は、われわれを殺そうとする存在でした。40 年代から70年代までの映画を観てもらえば、歴然としています。私が「未知との遭遇」 (77)を作るまで、地球に着陸した宇宙船は火の塊を放ち、何百何千という人を殺し、建

126

物を破壊してきました。そういったハリウッド映画の常識に反し、私が空を見上げるとき、そこに感じたのは希望や平和の可能性だったのです。だからその後の「E.T.」を撮ったときも、私の映画のなかの宇宙人は人類に友好的にしたいと思いました（「キネマ旬報」、2007年10月下旬号、33ページ）。

ファッション業界においても、逆転の発想は戦略として実践されている。若者に人気のファッションブランド、サマンサタバサは、国内ブランドであるにもかかわらず、歌手のヴィクトリア・ベッカムや女優のペネロペ・クルスなどの世界的スターを宣伝に起用することで、海外メディアに取り上げられ、世界的なブランドとなった。世界的なブランドになってから世界的スターを起用したのではなく、先に世界的スターを起用してしまったのだ。また、サマンサタバサの商品開発の手法として、人気モデルをデザイナーにして商品を開発するという方法を取り入れている。女性の憧れでもあるハリウッドセレブや人気モデルのイメージに合った商品を開発することで、非常に高い宣伝効果を得たのだ（注2）。

✷ 不要なものに着目してみる

今まで無駄だと思われてきたものや、誰も注目してこなかったものに価値を見出すような考え方も、逆転の発想のひとつだろう。

　世の中を見てみると、ある意味で、「無駄なものほど高く売れる」ということがあるのです。なぜかというと、無駄なものは、人が「必要だ」と思わないので、珍しくて希少価値が生まれてくるからです。それで、「高い値段で売れるがゆえに利益率が高く、儲かる」ということがあります。
　したがって、必要なものだけを求めるのは、ある意味で、もう古いのであり、今まで考えなかったようなこと、必要ではなかったようなことを考えてみる必要があるのです。

（『創造の法』99 - 100ページ）

徳島県の上勝町で農協に勤めていた横石知二は、大阪の寿司屋で女性たちが、料理ではなく料理を飾るもみじの葉をしきりに褒めている会話を耳にしたとき、町おこしのアイデアを思い付いたという。半信半疑の農家を説得して、裏山のもみじなどを集めてもらい出荷してみたところ、次第に事業は軌道に乗って年商2億6000万円規模に成長した。町に溢れていたもみじの葉を、「価値ある商品」に変えてしまったのだ（注3）。

このように逆転の発想によって、思いもよらないものや「常識」から外れたやり方から、新しい価値が生まれることもある。

発想法③ イノベーション

経営学者のピーター・ドラッカー（1909-2005）や経済学者のヨーゼフ・シュンペーター（1883-1950）が提唱したイノベーションの理論も、新しいアイデアや発想を生むときに大いに参考になる。

ドラッカーのいうイノベーションの方法は「体系的廃棄（はいき）」ですが、もう一つ、ドラッカー的にはあまり言っていないことですけれども、いわゆる「発明・発見」というものもあります。

理系からもよく言われていることですが、「イノベーションとは、新結合で起きる」というわけです。「異質なもの同士が結合することで、新しいものができることも、イノベーションである」と言われているのです。

（『イノベーション経営の秘訣』89‐90ページ）

このような「体系的廃棄」や「異種結合」の考え方は、新たな発想を生み出す方法として取り入れることができる。

＊ 体系的廃棄（はいき）

大川総裁は、「体系的廃棄」について以下のように述べている。

ドラッカーは、「イノベーションとは、『何か新しいものをつくることだ』と考えがちだが、そうではない。イノベーションの本質は、体系的廃棄である」と言っています。「それまで、組織立ってやってきたやり方、秩序立ってやってきたやり方、筋道を立ててやっていたやり方を、ガッサリと捨てなければいけないときがくる」ということです。「これがイノベーションだ」と言うのです。

（『イノベーション経営の秘訣』82‐83ページ）

映画「ローマの休日」（1953）で一躍脚光を浴び、アカデミー賞、トニー賞、エミー賞など数々の賞に輝いたオードリー・ヘップバーン（1929‐1993）は、時代の流行に逆らった特筆すべき女性だ。マリリン・モンローのようなグラマーな女性がもてはやされていた中で、華奢（きゃしゃ）な体つきや清楚（せいそ）な女性の魅力を世に知らしめた。骨ばった骨格や太い眉など、密かに容姿コンプレックスを感じていたというオードリーだが、むしろ自分の特徴を強調する新しいスタイルを選択することで、他人とは違う自分の魅力を力強く演出し

✴ 異種結合

異質なものを組み合わせることによって新しいものを生み出すという、「異種結合」について、大川総裁は以下のように述べている。

オードリー・ヘップバーン

たのだ。出演作のひとつである映画「麗しのサブリナ」（1954）から生まれた半端丈のパンツとフラットシューズの「サブリナ・ルック」は、1950年代当時の女性たちに爆発的に流行した。「今までのやり方やスタイルはこうだから」という考えにとらわれず、その考えを捨ててみようと思ったときに、新しいものが見えてくることもあるということだ。

| 第2章　クリエイティブ発想法

> 異質なものを組み合わせることによって、まったく違う発想が生まれ、新しいものができる場合があるのです。まったく関係のないものをいろいろ読んでいくうちに、見る目が変わってきて、けっこうよいアイデアが生まれることがあるわけです。（中略）
> 　行き詰まったときには、まったく異質なものを組み合わせてみると、新しい見方ができたり、新しい発想が生まれたりします。まったく違う領域のものを、読んだり聴いたりして、かき混ぜていると、水素と酸素が化合して水ができるように、全然違うものが生じてくることがあるのです。
>
> 　　　　　　　　　　　　　　（『幸福の法』124‐125ページ）

　映画「るろうに剣心」（2012〜2014）シリーズにおいて、佐藤健が演じる緋村剣心(けんしん)の剣術シーンは、この異質なるものの結合を感じさせるものだった。佐藤は地面に片手をつき、走りながら刀で下から斜めに切り上げるのだが、彼の特技であるブレイクダンス

が生かされており、その斬新な殺陣スタイルは観客を圧倒した。

大川隆法総裁製作総指揮の映画「神秘の法」では、本映画を観たハリウッドの映画関係者が、「これまで『地上と宇宙』のドラマはあったし、『地上と霊界』のドラマもあった。しかし、『地上と宇宙と霊界』が一体となって描かれた映画は観たことがない。この新しさは驚きだ」と絶賛した。新しさやオリジナリティが創造の価値として高く評価される彼らの価値観からすれば、映画「神秘の法」は驚きの連続であったようだ。

このように、通常は組み合わせないような異質なものを組み合わせてみると、これまでにない新たな発想が生まれてくるのだ。

発想法④ 量が質に変わる

アイデアを大量に出すことの大切さについては、特に強調しておきたい。たとえ最終的にはひとつのアイデアに決まるとしても、そのひとつのために数多くのアイデアを出す。

| 第2章 | クリエイティブ発想法

決まったアイデア以外はすべて無駄だったかと言えば、決してそんなことはなく、むしろ数多くのアイデアを出すというプロセスがあったからこそ、アイデアの「量」が「質」に転化して、ひとつの決定的なアイデアを生み出すことができたと考えるべきだろう。

これは実際にプロフェッショナルの多くが実践していることであり、発想力を鍛える方法論としても極めて有効な手段である。

この点について、大川総裁は以下のように述べている。

問題は「量」です。とにかく、考えつくだけのアイデアを出してみなければいけません。量を出さなければ「質」に変わらないのです。

「最初に出たアイデアが、いちばん良い」ということはあまりありません。そんなにうまくはいかないものです。(中略)

あるいは、そうやってアイデアを出していて、その日のうちには結論が決まらなくても、その後も一晩考えたり二晩考えたりしていると、アイデアの続き

135

が出てきます。改良版として、さらに良いアイデアが出てくるのです。

したがって、考え続けることが大切です。（中略）

ただ、自分の頭を、もっと本格的に、クリエイティブな頭脳に切り替えたいならば、「どれだけ多くのアイデアが出るか」ということに挑戦し、アイデアを出せるだけ出してみることです。紙やカードに書けるだけ書き出し、「これ以上は、もう出ない」というぐらいまで出してみるとよいと思います。

『創造の法』30‐31ページ

　角度を変えてみたり、引っ繰り返してみたり、掘り下げてみたり──。こうした発想法を使わなければ、数多くのアイデアを出すことはできない。初めは時間も掛かり、苦しい作業でもあるが、続けていると次第にアイデアを出すスピードが速くなっていく。一流のプロフェッショナルは大抵仕事が速い。短い時間で数多くの質の高いアイデアを出したり、高度な判断をしたりすることができる。それは、数多くの量を出す訓練を重ねていくうち

第2章　クリエイティブ発想法

に次第に身に付いてきたものなのだ。

ピカソは挑戦的かつ実験的な画家であったと同時に、非常に多作な画家でもあった。生涯に作成した作品数は、油絵と素描が約13,500点、版画が約10万点、挿絵が約34,000点、彫刻・陶器が約300点といわれ、『ギネスブック』にも最も多作な美術家だと記されている。平均すると毎日数点以上を制作していたことになる。天才であったからこれだけの量をつくれたという考え方もあるが、これだけの量を生み続けたことがその天才性を支えていたとも言えるのではないだろうか。

✴ ブレーン・ストーミング

いろいろな人が集まって、アイデアを出し合う「ブレーン・ストーミング」も、効果的な方法のひとつだ。

基本的に、アイデアを持っていない者は、新しい付加価値を生み出したり、

137

新しい創造をしたりすることはできません。やはり、アイデアが大事なのです。

ただ、その際に、アイデアが一個しかなく、言わば、弾が一個だけの〝一発必中型の拳銃〟という状態では、基本的に無理があります。やはり、企業家をやっていく場合、アイデアを〝連射〟できなくては駄目でしょう。マシンガン型で連続発射できることが必要です。

アイデアには、「数多く撃ちまくらなければ当たらない」という傾向があります。「これこそはマーケットに絶対に合う」と思い、一発必中で出したところで、当たらないものは当たりません。いろいろ出しているうちに当たるものが出てくるわけです。（中略）

やはり、ブレーン・ストーミング的な会議が必要でしょう。日本語に訳せば、「頭の嵐」です。

要するに、「いろいろな人が、年齢や立場、性別を超えて、お互いを悪しざまに言ったり、批判したりせず、自由な発想を出し合う」という会議を繰り返

| 第2章 | クリエイティブ発想法

し行い、アイデアを出すような組織でないと、新しいものを生み出していく力はなくなるのではないでしょうか。最後に、「決まったことをやれ」と言われて、それを実行するだけの組織では、大きくもならないし、付加価値も生まないと思います。

したがって、「お互いに批判せず、いろいろな意見を出し合い、新しいアイデアを数多く出す」という訓練をすればよいわけです。

(『未来にどんな発明があるとよいか』146-147ページ)

ブレーン・ストーミングとは、アメリカの広告代理店の社長をしていたアレックス・オズボーンが考案した発想法である。これは、集団でアイデアを出し合うことによって、相互交錯の連鎖反応や、発想の誘発を期待する技法である。ブレーン・ストーミングは発想法として社会で最も活用されている技法であり、創造学の分野では、高橋誠(たかはしまこと)をはじめとする数多くの学者がその効果を学術論文にまとめ、改良している。例えば、高橋はカードを

利用したカードBS法を提唱している。また、オズボーンの定めた4つの基本ルールに多角発想を加えた「発想ルール」も提唱している（注4）。

- **多角発想**…さまざまな角度・観点から発想する。
- **結合発展**…人のアイデアを改良する、または複数のアイデアを組み合わせて新しいものを生み出す。
- **大量発想**…とにかく量を出さなければならない。
- **自由奔放**…思い切った、突拍子もないアイデアを出していく。
- **判断禁止**…アイデアを批判してはいけない。

BS法の簡単なやり方を示す図表を掲載するので、右の発想ルールを意識しながら実践してみよう。ブレーン・ストーミングは、自分の限界を超えてさまざまな視点のアイデアが出てくるので、比較的容易に成果に結び付きやすい方法論と言える。

140

ブレーン・ストーミング

ここでは、高橋誠が提唱する「カードBS法」を紹介する。

STEP 1 準備

① リーダーを決める。
② 白紙のカードを持って5～6人で座る。
③ 話し合ってテーマを決める。

STEP 2 本番

5分間、ひとりでアイデアをカードに書いていく。
1枚のカードにひとつだけ書く。

5分経ったら……

繰り返す

※制限時間を決めておくと良い。

パスが2、3人出たら……

順番にひとりひとつずつカードを並べながら発表する。アイデアがなくなったらパスする。

STEP 3 KJ法へ

※参照：高橋誠「発想法の個人と集団の比較」

KJ法

大量に出したアイデアや情報をまとめる方法として「KJ法」がある。

　有名なものとして、「KJ法」というものがあります。KJとは、この方法を発明した川喜田二郎氏の頭文字を取ったものです。この人は野外観察をよく行っていたのですが、そういうフィールドワーク（実地調査）によって、さまざまなデータを集めたあと、最後にそれを論文にまとめるための方法として、KJ法を開発したのです。

　このKJ法は、現在、論文執筆などによく使われています。

　大学の卒業論文などで、締め切りがあるのに、なかなか書けず、苦労している人はたくさんいます。「天から啓示が降ってきて、百枚、二百枚と書けないものだろうか」などと思っても、まったく構想が浮かんでこないわけです。あるい

は、作家が小説を書こうとしても、なかなか書けないこともあります。そういうときでも、KJ法を使えば、誰でも簡単に論文などが書けると言われています。

このKJ法のやり方を具体的に説明しましょう。

みなさんは、日常生活のなかで、さまざまなことをしているうちに、ときどき、ぱっと何かを思いつくことがあるでしょう。それは突然に思い浮かぶものであり、いつ出てくるかは分かりません。考えているときには、なかなか発想がわいてこないのに、ビデオを観ているときやコーヒーを飲んでいるとき、歩いているときなど、思いもしないときに次々と発想がわいてくることがあります。また、本を読んでいるときに、「これは使える」と思う記述に出会うこともあります。

そういうときのために、いつもメモ用紙などを用意しておくのです。正式なKJ法では独特のラベルなどを使うのですが、そういうものを使わなくてもKJ法は可能です。

たとえば、少し大きめの付箋をあちこちに置いておき、何か思いついたときに、それを付箋に一行ぐらいで書き、貼っておくのです。そして、次に何か思いついたら、それをまた付箋に一行で書いて貼ります。このようにして、思いついたことを次々と付箋に書いて、貼っていくのです。

そういう付箋が、ある程度たまった段階で、それを並べ替えると、一定の流れ、筋道ができてきます。

この方法を使うと、比較的簡単に報告書や論文などを書くことができるのです。

（『幸福の法』117‐119ページ）

KJ法は、アイデアや情報をまとめるために考案された手法であり、大量のアイデアを整理するのに適している。具体的にはアイデアや情報をカードに記述し、カードを関連するグループごとにまとめて、ひとつの企画として形にしていく。共同での作業にもよく用いられ、「創造性開発」（または創造的問題解決）に効果があるとされる。

KJ法

ここでは、川喜田二郎(かわきたじろう)が提唱する「KJ法」のやり方を紹介する。

STEP 1
カードを机の上に広げる。

STEP 2
同じ仲間を重ねて、そのグループに見出しを付ける。

STEP 3
グループ同士の関わりを模造紙に書き込む。

STEP 4
具体的な構想としてまとめて作品を完成させる。

※参照：川喜田二郎『発想法』

川喜田二郎（1920-2009）は、「現在の科学的方法は、分類、要約、分析には力をもっているけれども、統合するという問題に対してははっきりした方法を何も用意してこなかった。この統合と切り離せない問題が、いかにして新しいアイディアを生み出すかという啓発の道である」（川喜田, 1967, 54ページ）と、その発想法を生み出した背景と理由について語っている。また、川喜田は、ブレーン・ストーミングの弱点を補う役割も示しており、ブレーン・ストーミングに足りない、アイデアを出した後の組み立てや統合を見出していくのに使うのがKJ法であるとしている。

KJ法は、数多く出したアイデアを統合し、ひとつの具体的なアイデアや発想にまで高めていく方法なのである。

3. 発想の泉を枯らさないために

本章の最後に、クリエイティブな発想の泉を枯らさないための工夫についても触れてお

✴ 集中と弛緩(しかん)を使い分ける

クリエーターは、豊かな感性を保つために、心を柔らかい状態にしておく必要がある。

そのためには、精神を集中することと、リラックスすること、つまり「集中」と「弛緩(しかん)」の両者を意識しながら使い分ける訓練をすると良い。

大川総裁は、以下のように述べている。

「ひらめきは、ただ待っているだけで、やってくるものではない」ということは知っておいたほうがよいと思います。やはり、たゆまぬ努力・精進を続けているなかに生まれてくるものなのです。

言葉を換えれば、「『集中』と『弛緩』が大事だ」ということです。集中して

きたい。

いるときと、リラックスしているときの両方の面を持っている人に、天才的イ
ンスピレーションは降りてきます。

（『創造の法』143ページ）

ヴォルフガング・モーツァルト（1756-1791）は、友人に宛てた手紙に以下のよう
な言葉を残している。モーツァルトがリラックスしている時に、天才的なアイデアが浮かぶ
様子が分かる。

ヴォルフガング・
モーツァルト

　馬車で移動中に、あるいは豪華な食事の後で、まるでおどけるようにして、さまざまなアイデアが私の頭に思い浮かぶ。それがどこからやってくるのか、そしてなぜやってくるのか私には分からない。でも、そんなアイデアを心に留めて、鼻歌で口ずさんでみたりすることが好

| 第2章 | クリエイティブ発想法

きだ。そして私の主題(テーマ)が具体的な形になった時、以前に思い浮かんだアイデアと結びついて別の旋律となって目の前に現れる。この時、私の作品が生まれるのだ。時には、素晴らしい映像や美しい娘を眺めているように、完全な形で頭の中に現れ、それを捉えることもある（オリヴェリオ, 2010, 49ページ）。

素晴らしいインスピレーションを得るためには、常日頃から集中して努力する時間をもつ一方で、意識的にリラックスする時間を取ることが大切なのだ。そうした生活習慣をもつことも成功の秘訣のひとつといえよう。

✷ 熟成させる

何か大切な企画や、大きなアイデアをまとめ上げるには、「熟成期間」が必要な場合もある。大川総裁は、アイデアに対する見解として、以下のように述べている。

149

すぐに使えるアイデアというのは、大したことがありません。アイデアは、寝かせておくと、何かの折に、ほかのものと結びついて使えるようになることがあるのです。

単なる思いつきでは駄目で、アイデアを熟成させることが必要です。たくさん持っているアイデアをほかの条件と絡ませながら、いろいろと考えていくことで、付加価値を生むものが出てくるのです。その熟成のプロセスを経なければ駄目なのです。

（『未来創造のマネジメント』145ページ）

アイデアを寝かせておいて発酵するまでには時間がかかるのです。

要するに、「アイデアを数多く出す」ということと、「それをあまり急がない」ということが大事です。「締め切りを急がず、とにかく考え続け、アイデアを熟成させなければいけない」ということです。

| 第2章 | クリエイティブ発想法

ずっと考えているうちに、いろいろなアイデアが出て、だんだん練れてきます。そうしているうちに、どこかで、ひらめきがズバッと出てきます。「これは、良い案だ」というものが出てくるのです。

(『創造の法』33‐34ページ)

ルートヴィヒ・ベートーヴェン（1770‐1827）は作曲するときの状況を以下のように言っている。

ルートヴィヒ・ベートーヴェン

私は長らく一つの考えを胸に暖め、それを紙に書き留めるまで、かなりの期間を要することがよくある。一方で、その考えは、何年過ぎ去っても忘れることはないと確信している。何度も変更を加え、余分なものは捨て去り、自分が納得できるまで書き直す。さらに自分の頭の

中で作品の推敲を始めるが、基本的な構想は決して放棄することはない。やがて、それが具体的な形となり、作品が誕生する。すなわち、あらゆる角度からそのイメージが目の前に現れ、旋律が聞こえてくるのである（オリヴェリオ, 2010, 31ページ）。

みずみずしい葡萄が熟成されて豊潤なワインとなるように、アイデアも十分に寝かされると深い味わいが出るのだ。

✴ 謙虚さを忘れない

大きな夢を実現するためには、成功を持続させる必要がある。成功を続けるためには、成功すればするほど謙虚な心でいることが大切だ。

発展したければ、謙虚になり、人の言葉に耳を傾ける態度を取らなければい

| 第2章 | クリエイティブ発想法

けないのです。(中略)

アイデアを枯れさせるものは、最終的に、アイデアマンを自称している社長自身のうぬぼれの心なので、どうか気をつけてください。

(『創造の法』79‐81ページ)

もし、客観的に見て失敗とは言えないものであっても、「自分としては、もっと完全なかたちで成功を収めることができたはずなのに、そうならなかった」という場合には、いちおう、「失敗である」と思って、身を引き締め、謙虚に考えることが大切です。「もっと良いものができなかったか」ということを考える習慣を持っていると、さらに成長していくことができます。

(『創造の法』86ページ)

画家の奥村土牛(おくむら とぎゅう)(1889‐1990)は80歳を過ぎ、文化勲章(くんしょう)も受賞していわゆる

153

"功成り名遂げた"後でも、現状に満足せず、より高みを目指して謙虚に努力する決意を語っている。

　私の仕事も、やっと少しわかりかけてきたかと思ったら、いつか八十路を越してしまった。（中略）私はこれから死ぬまで、初心を忘れず、拙くとも生きた絵が描きたい。むずかしいことではあるが、それが念願であり、生きがいだと思っている。芸術に完成はあり得ない。要はどこまで大きく未完成で終わるかである。余命も少ないが、一日を大切に精進していきたい（奥村，1988，199-200ページ）。

　また、年若い女優である武井咲も、以下のように述べている。

　女優の仕事を始めてから私が意識していることは、自分をサポートしてくれている方々への姿勢です。お芝居そのものは自分が与えられた役を一生懸命に演じるだけなんだけど、

そうやって役に専念できるのも、準備の段階から助けてくれるマネージャーやスタッフのみなさんがいてくれるからこそ。必死になったり煮詰まったりすると、自分ばかりが頑張ってるつもりになりがちだけど絶対に違うから……。どんなときも感謝の気持ちを忘れちゃいけないと思っています。わざわざ気を使ってやるというよりは、ただ普通にそうありたい。ちゃんと挨拶をすることや、お礼を言うことなどを大切にしていたいだけなんです

(「武井咲MAGAZINE」，2012，66－67ページ)。

良い仕事を続けたければ、いつも感謝の気持ちと謙虚な心を忘れないことだ。

✴ 感謝と報恩に生きる

「感謝と報恩」の思いは、成功をさらに大きく、奥深いものとする。アイデアや発想を自分の手柄(てがら)としない精神が大切だ。

155

自分の手柄としないこと、「自分がやった」と言わないことが大切です。

なぜなら、よきアイデア、理念というものは、本当は、みなさん自身のものではないからです。よきアイデアを自分が発見した。〝共通精神〟のなかに無限の宝があって、その一部を自分が発見した」ということにすぎないのです。

そのアイデアは、自分が苦労し、努力してつくったものではありませんし、それを自分の外に投げ出すことは、「現にある宝を発見して、それを別の場所に移す」というだけのことなのです。

そのダイヤモンドは、その金銀は、みなさん自身のものではないのです。そのよきアイデアは、インスピレーションとして与えられたもの、恩寵なのです。

そのようなアイデアを外に投げ出すことに、いったい何の問題がありましょうか。

それは、もともと自分のものではないのですから、自分が発見したことを周

| 第2章 | クリエイティブ発想法

> りに分け与えるのは当然のことです。それに何の見返りが要るのでしょうか。
>
> それは、自分も、本当に何のお返しをすることもなく頂いた、よきアイデアなのです。それを周りの人に分けてあげること、社会に還元することに、いったい何の見返りが要るのでしょうか。

（『ユートピア価値革命』62-63ページ）

　作曲家としても活躍したマイケル・ジャクソンは、「曲は自然と浮かんでくるから、自分の名前をつけるのに罪悪感を覚えるくらいだ。天からの贈り物なんだよ」と語っている。

　たとえ成功しても、それは自分だけの力ではなく、神仏やお世話になった人々の支えがあったからこそという「感謝」の思いと、周囲の人々にお返しをしていきたいという「報恩」の思いが、長く創作活動を続けることができる心の状態を維持させるのだ。

　大川総裁は、以下のように述べている。

「創造する」というのは、基本的に報恩行です。

自分が勉強してきたこと、あるいは、今、勉強していることを、次は、お返しに結びつけていかなければいけません。

「自分は、いろいろな人から、いろいろなものを、たくさん与えてもらった。両親からは資金的な支援を受けたし、先生がたからは、時間や情熱、知識を頂いた。世間からもいろいろな支えを頂いている。ありがたいことだ」という感謝の心が、「何かを生み出して世の中にお返ししていこう」という気持ちにつながらなければいけないのです。

創造性の裏にあるものは、実は感謝・報恩の気持ちです。感謝・報恩の気持ちがあると、「世の中のために尽くしたい。世間のためになることがしたい。困っている人がいれば助けたい。世の中を便利にするような発明をしたい」という気持ちが出てくるのです。（中略）

創造力の正体は、実は感謝・報恩行です。その裏にある精神的なものは、感

謝・報恩の気持ちなのです。「世の中の人々に、もっと成功し、発展し、喜んでもらえるようなものをつくり出したい」という情熱が、創造性の源になっていくのです。

（「アー・ユー・ハッピー？」2012年9月号「創造性を育てる教育とは」44-45ページ）

「陽だまりの彼女」（2013）「アオハライド」（2014）といった青春映画を手掛けてきた監督の三木孝浩は、映画は"バトン"のようなものであり、自身が若い頃に映画から与えられたものを、今度は自らが監督として次の世代にどう手渡せるかという考えのもと、映画を制作しているという。キラリと輝く数々の青春映画の背景に、報恩の思いがあることが分かる。

創造性は感謝の思いに支えられている。創造行為は報恩行為そのものである。神仏に感謝し、「すべての人々がより幸福になる社会を創りたい」「ユートピア建設に力を尽くしたい」という思いをもつクリエーターが数多く世の中で活躍したとき、豊かで輝きに満ちた

未来社会が創造されることだろう。

本章では、「クリエイティブ発想法」について、その心構えと具体的な方法について整理した。次章（最終章）では、「天才クリエーターへの道」と題して、超一流のクリエーターになるための努力精進について学んでいく。

（注1）「オリ☆スタ」（2015年3月2日号）
（注2）株式会社サマンサタバサジャパンリミテッド公式サイト
（注3）産経新聞東京朝刊（2007年12月22日）
（注4）高橋誠「発想法の個人と集団の比較」

Column 4

「祈り」なくして成功なし

映画制作にあたっては、予期せぬ出来事が次々と起きる。急なスケジュールの変更から撮影日の天候、スタッフやキャストの健康状態まで、すべてに気を配る必要がある。しかし、人間の努力だけではどうにもならないことも多い。だから、祈る。それこそが、極めて重要な「仕事」だと実感しているからだ。

どのように祈るか。幸福の科学では、「反省→瞑想→祈り」の順序を大切にしている。だから、まずは反省・瞑想によってこの世的な雑念から離れ、霊的で本質的な自分を取り戻し、天上界の高級霊に祈ることができる状態の自分にする。

それから、祈る。特に、映画制作に関わっておられる高級霊に向けて祈る。まずは幸福の科学の信者に与えられている『祈願文』(注1)を開き、「主への祈り」や「守護・指導霊への祈り」を捧げる。これは、いわば天上界に電話をかけるような行為だ。この「祈願文」を使えば必ず通じる。あとは、"電話が通じた相手"に対して何を祈るかだ。

「自分の仕事がうまくいきますよう天上界からご助力ください」とは祈らない。自分が主体で天上界がそれを手伝う、という仕事ではないからだ。この仕事をしている主体は、むしろ天上界の高級霊の方々であり、自分の方がそのお手伝いをさせていただいているのだ。

"地上スタッフ"の一員として——。

『祈願文①』　『祈願文②』

だから、「お手伝いさせていただきありがとうございます」「どうか天上界の御心にかなったお手伝いができますように」と祈る。そして、「私はどうすればよろしいでしょうか……」と祈る。

最後に、「地上でお手伝いさせていただいているスタッフ・キャストの方々に愛と智慧をお与えください。彼らに素晴らしい人生経験をお与えください……」と祈る。

天上界のそうそうたるクリエイティブチームのアシスタントとして、地上スタッフの一員に加えてもらえる名誉は

| Column |

この上ない。

祈ることは仕事であり、「祈り」なくしてこの仕事は成し得ないのだ。

Column 5

曲も詞も「素(もと)」は同じ

1990年から、大川総裁の大講演会において「奉納曲」を作曲している水澤有一(みずさわゆういち)。水澤が奉納曲を作曲するとき、天上界から音が聴こえてくるのではなく、美しい建築物のような塊が降りてくるのだそうだ。その塊は、完成された曲の理念のようなもので、それを音に翻訳していくと奉納曲になるのだという。

幸福の科学の「聖歌」を水澤有一が作曲し、私が作詞させていただくことがあるが、曲が先にできて後から詞をつける場合と、詞が先にあってそこに曲をつける場合の両方がある。「勝利の歌」「風の理想(ねがい)」「掌(てのひら)」などは曲が先にあり、「主は地におわす」「太陽の時代」

163

「Come What May」「始まりの歌」などは詞が先にあった。

曲が先にある場合、ピアノなどでメロディを弾いたデモ音源をもらう。そしてまずは音を聴きながら、その音の「素(もと)」になっている光、つまり水澤が天上界から預(あず)かった、音の理念とでも言うべき光を見ようと努力する。それが見えたら、今度はその光を言葉に翻訳する。つまり、天上界の理念＝光を音に翻訳するか言葉に翻訳するかの違いだけで、曲も詞も素は同じものなのだ。

その素となっている光＝理念は、おそらく、地上にいる信仰者たちの心にある神仏への限りない感謝と報恩の思いが天上界に届き、その思いを受けた天上界から地上に贈られてくるものではないかと感じている。本当は水澤や私でなくてもいっこうに構わないのだろうが、たまたまそれを形にする役割のお手伝いをさせていただいているだけなのだ。

これから、HSUで学ぶ数多くのクリエーターたちが、そうした役割も担っていくことになる。地上世界が、天上界から降ろされた美や芸術で溢れる日がやってくるのが待ち遠しい。

| Column |

（注1）三帰誓願者　幸福の科学の三帰誓願式において、仏・法・僧の三宝に帰依することを誓った人）のみに授与される祈願経文。「祈願文①」「祈願文②」があり、「主への祈り」「守護・指導霊への祈り」「仏説・願文『先祖供養経』」「病気平癒祈願」「悪霊撃退の祈り」をはじめ、全部で18の祈りの経文が収められている。

第3章

天才クリエーター
への道

1. 自己鍛錬

「ローマは一日にして成らず」という言葉がある。天才もまたしかり。今後、日本や世界で大活躍するクリエーターになるためには、それにふさわしい努力精進が必要である。最終章では、未来を創造する天才クリエーターとなるための自己鍛錬の方法について学んでいきたい。

✴ 自助努力の精神

たとえ天上界から高度なインスピレーションやアイデアが降りてきたとしても、それを正しく受け止めて実践するだけの専門能力が不十分であれば、それを作品として人々に提供することはできない。

もっと言えば、超一流のクリエーターならば、仮にインスピレーションなどによる天上界からの導きがない状態であったとしても、十分にその方面において高度な仕事をやって

| 第3章 | 天才クリエーターへの道

のけられる程度の実力を身に付けておかなければならないということだ。それは、人並み外れた努力精進の積み重ねによって得られるものだ。天才と呼ばれるような人たちは、結局、皆「努力の天才」なのである。

大川総裁は、努力について以下のように述べている。

　世の中で成功している人を見ると、共通していることは、ほとんど一点です。

　それは、「努力に努力を重ね、精進に精進を重ねている」ということです。単純ですが、成功している人たちを見ると、そのとおりなのです。

　単に努力しているだけではなく、努力に努力を重ね、精進に精進を重ねています。これが成功の法則であり、例外はありません。

（『Think Big!』43-44ページ）

　要するに、コツコツとした努力の蓄積が必要なのです。バカにされていた素

人が、努力を積み上げていくことによって、いつの間にか、プロフェッショナルへの道を歩むことができるようになるのです。

（『忍耐の法』154ページ）

　作家のトーマス・カーライル（1795‐1881）は、「天才とは努力の卓越（たくえつ）した能力を意味する」と述べ、ロシアの画家マルク・シャガール（1887‐1985）は、「とにかく働くことだ。いつでも仕事をして、一時思い悩むことがあってもまたすぐさま、仕事を始めなければ駄目なのだ。気が遠くなるほど働いてやっと理想に近づきたい等と考えられるようになる」と語っている。天才と名高い画家のピカソも、「画家の仕事に終わりというものはない。もう十分働いた、『明日は日曜日だ』と言える瞬間はけっしてやってこない」と言い、他人の作品を鑑賞することや、観察した対象物のデッサンをひたすらに続けた。また、他分野の芸術家とも積極的に交流するなど、創造への努力を惜しまない人であった。

　マイケル・ジャクソンは、「明日はないと思って働こう。腕を磨こう。骨身を削ろう。自分

マルク・シャガール　　　トーマス・カーライル

の才能を極限まで磨きあげて、花咲かせるんだ」という言葉を残している。現代の日本の芸能界においても、努力家として知られる唐沢寿明(からさわとしあき)は、観客に顔の見えないスーツアクターやスタントマンを演じていたこともあるなど、下積み時代が長かったことでも知られている。地道な努力の積み重ねが、押しも押されもせぬ俳優としての実力を養ったのだ。

✴ 自力あっての他力

大川総裁は、以下のように述べている。

「天は自ら助くる者を助く」といいますが、まさしくその通りです。努力を重ね、「インスピレーションがなくて

もできる」という状態になると、不思議なもので、インスピレーションが降りてきます。苦しいときの神頼みで、「とにかく何かを教えてください」というような状態では、神様も、めったに助けてくださるものではないのです。そういうところがあります。

したがって、基本的には、「この世的にやるべきことを勤勉に成し遂げていく」という精神態度を持ち続けることが大事です。

（『不況に打ち克つ仕事法』90ページ）

天は、自助努力の精神、セルフ・ヘルプの精神を持っている人をこそ、手助けしたいのです。そのような人は、指導者になるべき人であり、多くの人々に幸福を分配し、多くの人々に成功を与えていける人なのです。だからこそ、天はそのような人に手を差し伸べるのだということを忘れないでいただきたいと思います。

| 第3章 | 天才クリエーターへの道

そして、自助努力や創意工夫をしているなかにも、実は他力は臨んでいるのです。努力をすればするほど、インスピレーションがわいてくるようになりますが、インスピレーションには他力的な要素がかなりあるのです。（中略）
したがって、インスピレーションを受け取れるだけの器をつくる努力が必要です。そうした努力を継続していくなかに、よいインスピレーションが下りてくるようになるのです。

（『奇跡の法』216‐217ページ）

TV番組「世界の車窓から」の同名のテーマ曲などで有名な作曲家兼チェリストの溝口肇（はじめ）は、目に見えない力を感じる時のことを以下のように語っている。

苦しさが99・999％ですね。とりわけ、ドラマの音楽など、自分のソロ作品でないものは簡単ではない。多くの人と共同でひとつの作品を作り上げているわけですから。

173

プロとしての技術が求められるし、すごいプレッシャーに押しつぶされそうになって、逃げ出したいと思うときもあります。

ところが、苦しみの過程で、時々びっくりするようなことが起こるんです。神様のご褒美と僕は思っていますが、自分のソロ作品ではまず書かないような曲、書けないような曲ができたりします。普段はないプレッシャーが、自分に見えない力や気づかない感覚を外に出してくれているのかもしれません（B-ing 編集部編, 2006, 187-188ページ）。

禅に「啐啄同時（そったくどうじ）」という言葉がある。師匠が弟子に、最適のタイミングで教示を与えて、悟りの境地に導くことを指す表現である。「啐（そつ）」とは、卵の中の雛が内側から殻をつつくこと。「啄（たく）」とは、親鳥が外側から殻をつつくこと。卵の中の雛がまだ十分に成長していない状態なのに、親鳥が殻をつついて割ってしまうと雛は死んでしまうため、親鳥は雛が成長して内側から殻をつつくのを待って、そのタイミングに合わせて外から殻をつつくのだ。

第3章 天才クリエーターへの道

インスピレーションの原理もこれに似ている。実力そのものや実力をつけるための努力が十分でない人に対しては、天上界はインスピレーションを降ろしてはくれない。それは本人のためにならないからだろう。うまずたゆまず努力し、着実に実力をつけていく者に、時折、必要に応じてその実力相応のインスピレーションを与え、さらなる精進を期待する。

おそらくは、それが天上界の存在にとっての"親心"というものなのであろう。

自助努力を基本に据えた精進の積み重ねの中で、他力のインスピレーションは降りてくる。この原則を忘れずに努力を続ける限り成長は無限である。おそらく、"親"はそれを望んでいるはずだから。

作曲家のヨハネス・ブラームス（1833-1897）は、「私の作曲は霊感のみが結実したものではなく、厳しく忍耐を要し骨の折れる労苦が結ぶ果実でもある（中略）作曲家が何か永遠の価値をもつものを書きたいと望むなら、霊感と技量の両方を必要とすることを実感してほしい」「霊感と技量を併せ持っていなくては、作品が長い命脈を保つことはない」（エーブル，2013，90ページ，93ページ）と語っている。

175

努力を惜しまず、心の中心に信仰がある者を、天は見捨ててはおかないのだ。

✳ 基礎づくりが勝負

クリエーターとしての実力や技術レベルを上げるために、実際にどのような努力を重ねていけばいいのだろうか。これはどの分野にも共通することだが、やはり「基礎づくり」からである。

みなさんは、ときおり、現在の自分のあり方を振り返って、「自分は、日々、人生の基礎をつくる努力をしているか」ということを考えなければなりません。基礎の部分が不充分だと、いろいろなところで、ぎくしゃくした現象が現れてくることが多いのです。（中略）

技術者などでは、それが特に顕著だと思います。毎日、実験を積み重ねてい

| 第3章 | 天才クリエーターへの道

くなかに、常に向上を目指している姿勢があれば、やがて素晴らしい技術を開発することができるでしょう。

したがって、「いったん基礎をつくれば、それで終わり」と考えるのではなく、「日々に人生の基礎をつくっていく」という姿勢が大切です。現時点ではすぐに生きてこなくても、三年後、五年後、十年後に生きてくるような基礎づくりが、何にもまして大事なのです。

（『リーダーに贈る「必勝の戦略」』110・111ページ）

西武デパートやサントリーなどの広告で一時代を築き、現在も日本のデザイン界の頂点に立つアートディレクターの浅葉克己は、18歳から本格的なデザイン修業を始めた。烏口というデザインで使う特殊なペンで正確な線を引く訓練をするにあたって、どれだけ精神を尖らせて書くべきかと考え、1ミリ幅の中に一定の太さの線を10本引くという、人間技では不可能と思われる課題を自らに課し、遂に22歳の春に成し遂げたという伝説をもつ。

177

現在ではＣＧを使えば可能な話ではあるが、基礎技術と精神の鍛練を完璧に極めようとする自助努力の姿勢が、その後天才的なアイデアを次々と生み出し、長年にわたって広告業界のトップを走り続ける基盤となったのであろう。浅葉は70歳代後半になっても、筆に墨を含ませて一筆で右巻き、左巻きの精密な渦巻きを描く訓練を、毎朝欠かさず行っているという。

また、『時をかける少女』（１９６７）などの代表作をもつＳＦ作家の筒井康隆は、修業期間をもつことの重要性を以下のように語っている。

もうひとつ、修業期間というものを意識することも大切。修業期間は長くても短くてもいい。大事なのは一つのことを地道に積み重ねることです。もしかしたら、最初はなかなか形にならないかもしれない。でも、少しずつでもいいから積み上げていく。評価されようが、されまいが、とにかく一つ一つ、コツコツと。仮にそのときに認められなくても、あるいは役に立たないように思えてもやり続ける。なぜなら、それはいつか必ず役に立つ

ときがくるからです(B-ing 編集部編, 2006, 227ページ)。

基礎工事を疎かにすれば、その上に大きな建物を建てることはできない。逆に、しっかりと基礎づくりをすれば、いくらでも巨大な建築物を建てることができる。要は、自分の人生をどうしたいかだ。将来、大勢の人々に素晴らしい影響を与えられる大きな仕事がしたいのであれば、若い時代からしっかりと基礎づくりに励み、明日への準備をすることだ。

✴ 体力を付ける

芸能人であっても、クリエーターであっても、プロフェッショナルとして成功したいならば、「体力づくり」も欠かせない。

大川総裁は、体力について次のように述べている。

さらには、「体力」も元手です。世の中にはさまざまな職業がありますが、体力がないと何事も成功しないのです。

政治家の仕事も、やはり体力がなければだめなようです。活躍している政治家を見ると、若いころに剣道や柔道などをしていた人が多いのです。その分、勉強の時間はあまり取らなかったのかもしれませんが、長い人生では、からだが強いことが資本になるのです。

学生時代に猛勉強をして知識を身につけることも大切ですが、ある程度、からだが強くなければ、よい仕事を何十年も続けていくことはできません。体力も一つの元手、資本なので、努力して体力をつけることが必要です。

（『繁栄の法』158ページ）

俳優の高倉健は、映画「八甲田山」（1977）の撮影を振り返り、「僕らは計一八五日間も雪のなかにいた」「毎朝、四時半に起きて、軍隊の装備つけて、メークアップして、六

| 第3章 | 天才クリエーターへの道

時に点呼。雪の中へ出かけて、かえってくるのが夜中の二時、三時」「どうやって体を持たせるか、そのことだけです」（野地，2012，16ページ）と語っている。

歌手で俳優の岡田准一は、普段から格闘技で体を鍛えており、「カリ」「ジークンドー」「USA修斗」の3つの格闘技でインストラクター資格をもつほどの腕前だ。体を鍛えることで、ハードな撮影に耐えることができるようになるだけではなく、アクションシーンのある映画への出演のチャンスも広がる。

もちろん映画監督や脚本家にとっても体力は大切な元手である。TVドラマ「おしん」の脚本家である橋田壽賀子は、水泳や散歩を日課にして体力づくりに励んだことで、長い年月にわたって第一線で活躍することができた。

実際、映画制作スタッフや俳優は、撮影などにおいて過酷な状況に置かれることが多く、体力のない者はついていけないというのが現実である。クリエーターや俳優を目指す者にとって、体力づくりは必須である。長く続けられる自分に合った運動や健康管理の方法を確立できるように努力するとよいだろう。

181

✴ 習慣の力を身に付ける

大川総裁は書籍発刊点数が1,900書を超えている。また、年間の書籍発刊点数において世界一を記録し、ギネス・ワールド・レコーズに認定され、その著作は27言語以上に翻訳されている（2015年7月時点）。

大川総裁は、その創作の秘密として「習慣の力」を挙げている。

習慣の力があるから、突然そのときに言われても、色々なテーマで説法ができるというのは事実です。

そういう意味で、将来、自分がするであろうと思われることについては、日ごろからコツコツと、やるべきことをやっているというところはあります。

こうしたあたりも、先ほど言った、丸太の幅以上の、広い橋の部分が見えているところかと思います。

私も繰り返し言っておきたいのですけれども、千九百冊も本を出しているので、それを言う資格はあると思うのです。これは習慣がなかったらできません。自分で「勤勉だ」とは言わないけれども、一見勤勉に見えるような習慣を身につけない限りは、絶対にできないのです。「インスピレーションが湧いたときに本を書こう」とか、「涼しくなって梅雨のない北海道に来たときだけは書ける」とか、こんなふうにやっていたら絶対書けはしないのです。だから、三十年で千九百冊の本を書くということはどういうことかというと、これは歯車が回転するように、習慣の力を相当もっていない限り、できないわけです。

（『素顔の大川隆法』72ページ）

（2015年6月20日法話「道を拓く力」）

アメリカ「ワシントン・ポスト」紙のビジネス、サイエンス担当記者の経験をもつマル

コム・グラッドウェルは、著書『天才！　成功する人々の法則』の中でプロに共通する1万時間の法則について論じている。その中で、心理学者のK・アンダース・エリクソンが行った調査を取り上げ、プロのレベルに達しているバイオリニストやピアニストたちは、練習時間の合計が例外なく1万時間に達していることを示した。さらにマルコムは日経ビジネスのインタビューで「1万時間の練習を積むためには、10年間はかかるだろう」（大野, 2010, 日経ビジネスオンライン）と述べており、プロとして成功するためには、努力を続けるための強い意志とその習慣が必須であることを示唆している。一日一日の努力の積み重ねが一流のクリエーターをつくるのだ。

大川総裁は、以下のように述べている。

最初に、仕事の歯車を回すには、意志の力がいる。
勇気がいる。
努力感が伴う。

| 第3章 | 天才クリエーターへの道

しかし、いつもいつも、そのようであってはいけない。

まず、習慣の力を身につけよ。

つぎに、機械的に働く術を習得せよ。

そして時には、意図的に、頭と体を休めて、再び、力が満ちてくるのを待て。

さすれば、楽々と、数多くの成果が、達成できるようになるだろう。

新しい経験や、異質な知識との、出合いも必要だろう。

インスピレーション（霊感）に満ちた仕事を、人は天才的だと評する。

されど、怠惰の中では、霊感も降りてこなくなるのだ。

コツコツと努力する人。

良き習慣を形成し、機械的に働く能力を身につけた者に、天も支援を惜しまないのだ。

（『師弟の道』35 - 38 ページ）

新時代を創造するクリエーターや表現者になれるかどうかは、日ごろの努力精進で決まる。その努力には、この世的な実力を付けるための努力と、心や霊性を高めるための努力の両面がある。この両者の融合によって、この世にありながら、この世を超えた大いなる力を発揮することができるのだ。

2. 成功を続ける

✴ 直接的努力と間接的努力

プロフェッショナルとして成功し、さらにその成功を大きくしていくために、2種類の努力を意識してみよう。目の前の仕事を成功させるための「直接的努力」と、長い時間をかけてより大きな成功を目指す「間接的努力」である。

この点について、大川総裁は以下のように述べている。

| 第3章 | 天才クリエーターへの道

> 「直接的努力」とは、目の前にあって、すぐに片付けなければいけない問題に対するものです。あるいは、目の前のハードルを超えるために、一生懸命に努力することです。「間接的努力」とは、来るべき日のために、日ごろから行っている努力のことです。

(月刊「幸福の科学」2010年11月号「新価値創造法③」11ページ)

 20世紀の喜劇王チャップリンは、わずか数秒のシーンを納得のいくまで何百テイクでも撮り直すことがあったという。常により良いものをつくろうと限界に挑戦していたチャップリンは、自身の作品の中でどれが好きかを問われると「私の最高傑作は次回作だ」と答え、黒澤明もこのチャップリンの言葉に感銘を受けて同じように答えていたという。
 また、ピカソも「明日描く絵が一番素晴らしい」という言葉を残している。さらに「マネジメントの父」と呼ばれるドラッカーも、「今まで書いた数十冊の本の中で、どの本が一番よい本だと考えますか」という問いに対して、いつも「ザ・ネクスト(次の作品だ)」

と答えていた。

超一流クリエーターにとって、直接的努力とは目の前の創作活動を成功させるための厳しい努力と言ってよい。

では、一体どれだけ努力をすれば「OK」と言えるのだろうか。一流のプロフェッショナルは、その基準を自分の中にもっている。彼らは、その基準を決して他人との比較の中に求めていない。あるいは他人の評価にも求めていない。「これまでの自分を超えたか否か」、それが自分に対して「OK」を出す基準なのだ。

それは、自分自身に対して真剣勝負を挑むことなくしては決して出ることがない「OK」でもある。自分に真剣勝負を挑み、自己の限界を突破する。超えたかどうかは自分にしか分からない。しかし、その限界を突破した瞬間に発生する創造のエネルギーによって生み出された作品こそが「OK」なのだ。このようにして生まれた作品は人々の魂を揺さぶり、理屈を超えた感動を呼ぶ。

一度、こうした創造の醍醐味を味わってしまったクリエーターたちは、自分との真剣勝

| 第3章 | 天才クリエーターへの道

負をやめようとしなくなる。それゆえに、超一流の仕事を続けることができるのだ。

その一方で、彼らは「間接的努力」、つまり将来のための努力も怠っていない。

　　今、目先にあるものを仕上げるための努力（直接的努力）も、非常に一生懸命やらなくてはならず、それは、ある程度、時間の効率を高め、集中してやらないと、突破してやり遂げることはできません。

　　もう一つ、「将来のために"仕込み"をかけていき、勉強を続けていく」という、間接的な努力も必要です。

（『信仰心からの革命』99ページ）

　ドラッカーは、「3カ月と3カ年勉強法」を実践していた。小さいテーマのものは3カ月1テーマで、3カ月ごとに新たなテーマを設定して集中して勉強し、大きいテーマのものは3カ年かけてじっくりと勉強するという方法だ。そのような2種類の勉強に並行

189

して取り組むことで、3年経ったときには、ひとつの大テーマの勉強と、12の小テーマの勉強が完了する。ドラッカーはこれを生涯繰り返し、知識が古びないように努力をしていたという。

このように、目の前の仕事に真剣勝負で取り組む直接的努力と、将来のための間接的努力を並行して行うことが大切だ。自分にとって必要な直接的努力とは何か、間接的努力とは何か。それをきちんと自分で考え、実行することである。

＊ 専門分野を掘り下げる

さらに具体的な基礎づくりの方法論を見てみよう。やはり、まずは自分の専門分野について深く学ぶことから始めるべきであろう。それは演技の勉強かもしれないし、映画の勉強かもしれない。実際の稽古（けいこ）や映像制作の実習のみならず、読書による専門知識の吸収や演劇鑑賞、映画鑑賞などを通じても学ぶ必要があるのだ。

> 「どうやって、勉強する時間をつくり、どうやって、生産物を生み出す時間をつくり出していくか」ということを、毎日の生活のなかに織り込んでいくことが必要です。これが基本です。
>
> (『智慧の法』82ページ)
>
> 何らかの意味での専門部分を持たないと、やはり、本当の深い自信は出てこないでしょう。「これに関して、自分には、ある程度の専門家と言えるぐらいの自信がある」という、深く掘り下げた領域を持っていることが大事です。
>
> (『智慧の法』90ページ)

 手塚治虫は、自身の映画鑑賞の習慣について次のように述べている。

 一年365本というモットーをなんと12年もつづけた。多い時は一年で400本近く観

たこともある。（中略）実際よくも365本を続けたものだと思う。仲間が暇になると集って飲んだくれたり麻雀（マージャン）をやったりするあいだも、ぼくはひたすら映画に通い続けた。クリスマス、正月、となると、だいたい、家族団らんか、デートときまっているのに、ぼくの青春時代はもっぱらそういった日も映画館通いだった（キネマ旬報，1982年7月下旬号，130ページ）。

また、伝説のロックバンドとして知られるザ・ローリング・ストーンズで、作曲とギターを担当していたキース・リチャーズは、モーツァルトやJ・S・バッハなどのクラシック音楽にも興味をもって勉強していたことを明かした。ザ・ローリング・ストーンズのロックミュージックは、クラシック音楽などの深い教養をベースにつくられていたということだ。

まずは自分の専門分野を掘り下げ、知識や経験を増やすことから始めるのだ。

なお、まだ自分の専門分野がハッキリと定め切れないという人もいるだろう。そんな人に対して、大川総裁は以下のようにアドバイスしている。

192

| 第3章 | 天才クリエーターへの道

どのような志を立てればよいか分からない人に対しては、次のアドバイスをしたいと思います。それは「あなたがいま、いちばん興味や関心を持っていることは何か」という問いに答えていただきたいということです。あなたが最も興味や関心を持っているもののなかにこそ、あなたの才能は眠っているのです。

（中略）

興味や関心があるということ自体が一つの才能でもあります。そして、興味や関心がある分野にこそ、才能を発揮する場があるはずなのです。

したがって、とりあえず、自分が特に興味を持っている分野を掘り下げていくことが大事です。スポーツでも、語学でも、その他の勉強でも、あるいは趣味の領域でもかまいませんが、自分が関心を持っている領域をとりあえず三年間掘り下げて、その道で一流か、一流に近いセミプロの段階までいくことです。

（『幸福になれない』症候群」126・127ページ）

ウォルトは「私をこんなにも夢中にさせるのは映画作りだけです」「自分の才能を見つけ出し、信じて磨き続けなさい。自分の運命は自分で切り拓くのです」と述べている。

字幕翻訳家の戸田奈津子は、大好きだった映画と英語の両方を合わせた仕事として、大学3年生の終わりに字幕翻訳の仕事を志し、20年掛かりで夢を実現したという。44歳で認められてからは、年間で50本を担当する日々が続くほどの売れっ子となったという。

興味・関心があるものの中に、自分の才能が眠っている。その分野を着実に、そして深く掘り下げていくうちに、やがて金鉱に突き当たることだろう。

✳ 専門外のジャンルも学ぶ

専門以外の分野に踏み込んで学んでみることも大切だ。読書やさまざまな趣味、スポーツ、芸事などでもよい。長年にわたって活躍する人々は、努力の深さだけでなく、幅も広いことが多いからだ。

| 第3章 | 天才クリエーターへの道

系統の全然違う井戸を、もう一本、掘ってほしいのです。

これが結局、みなさんが未来社会を開いていくときの発想の源になります。

一つの専門しか持たない人は眼が単眼です。一つの眼で世界と未来を見ているだけでは、それ以外の見方がなかなかできません。

（『青春に贈る』72ページ）

例えば、俳優や女優でいろいろな役柄を演じ続けられる人は、何かの演技をしながら、必ずほかのものについても研究をし続けているはずです。「ほかの配役が回ってきたときに、自分にはそれができるか」と自分に問いながら訓練し、知識を広げるようなことを、必ずしていると思います。

それから、本を書く人のなかでも、将来のことまで見通している人は、やはり、「自分はどのくらいまで書けるか」ということを考えているでしょう。「自分の才能」「書けるまでの努力」「継続期間」「熱意」等の結果が、やはり成果となっ

最後の晩餐（1498）

『信仰心からの革命』159-160ページ

て表れてくるのです。

　ダ・ヴィンチは、万能の天才と呼ばれるほど多種多様な領域に興味・関心をもち、研究をしていた。代表作のひとつである絵画「最後の晩餐」(1498)のレイアウトには、遠近法をはじめ数学的な計算が利用されている。また、描かれている人物にはそれぞれに役が与えられており、その描き方は宮廷で演劇の演出を行っていた経験が生かされているとも言われている。

　劇作家のウィリアム・シェークスピア（1564-1616）は天文に強い関心をもち、作中でも用いることが多かった。「ジュリアス・シーザー」（1599

頃）には、「俺は北極星のように不動だ」という有名なセリフがあるが、北極星もわずかながら動いていることは紀元前に発見されており、この後没落するシーザーが自分の地位は不動だと思っていることを皮肉的に表現したセリフだと言われている。

マイクロソフトの創始者であるビル・ゲイツも、次のように述べている。

ウィリアム・シェークスピア

私は毎晩、読書の時間をとるようにしている。普通の新聞や雑誌に加え、ニュース週刊誌を少なくとも一冊、最初から最後まで読破する。もし自分が興味を感じる科学やビジネスなどのセクションしか読まないとしたら、読み終えた自分は読み始めたときの自分と比べて何の成長もないだろう。だから、私は隅から隅まで読むようにしているのだ（コヴィー，ハッチ，2008，309ページ）。

キャスト・ディレクターとして多くの日本人俳優をハリウッドに送り出してきた奈良橋陽子も、俳優に対するアドバイスとして、ただ演技力を磨くだけでなく、乗馬や着付け、楽器や音楽、ダンスなどさまざまな特技をもっていればそれだけ可能性は広がると述べている。

大切なことは、専門分野以外のことであっても、興味・関心のある分野の知識や経験を、草花を育てるように少しずつ育てていくことである。目先のメリットのためではなく、楽しみながら少しずつ、長く育てていくことだ。そのような努力を続けていくと、思わぬ効果も現れてくる。

大川総裁は、以下のように述べている。

　要するに、「自分の専門」とは「別のジャンル」も勉強し、さらに、「それに続くジャンル」も勉強していくようにすると、それと有機的にくっついていくものが出てきます。
　すなわち、Aという分野を勉強し、Bという分野を勉強し、Cという分野を

勉強し、Dという分野を勉強しているうちに、違った視点が出てくるわけです。Dまで勉強すれば、途中でB、C、Dと学んできているため、Aだけ勉強していたのとは違った視点から、Aを見ることができるようになるでしょう。

例えば、法律だけを勉強していた人間と、宗教や哲学を勉強して法律も勉強している人間では、当然ながら、法律を見る目が違ってきます。

哲学や宗教を知っている人間が法律学で一定のレベルまで勉強をしていれば、「この法律の理念は、はたして正しいかどうか」「歴史的に正しいかどうか」「今後も正しいかどうか」など、もう一つ違う視点から見ることができるはずです。

こういう"異質な目を持つ"ということは、創造的なインスピレーションや生産物を生んでいく上では非常に大事なことになります。

（『幸福の科学大学創立者の精神を学ぶⅡ』（概論）』74‐75ページ）

HSU未来創造学部では、政治・ジャーナリズムと芸能・クリエーター部門の2つの領

域を学ぶことができるほか、その他の人間幸福学部、経営成功学部、未来産業学部の授業を相互に履修することもできる。映画監督や俳優を目指す者が、宗教や政治、経営、科学などについての知見をもつことは、いつか必ず創作活動の力になる。HSUの他学部の学生にとっても、芸能・クリエーター部門専攻コースで教える内容を学ぶことは、大きな糧(かて)を得ることになるだろう。

✴ 古き良きものに宝は眠る

温故知新(おんこちしん)と言われるように、古い知識（歴史）を併せて学ぶことも、現代を創造的に生きるための知恵のひとつだ。

　単に思いつきで新しいものをつくるのではなく、昔はどういうことをしたのかを学び、その知識を温めなおすことにより、過去から照射される光によって

200

現在というものがよく見えて、「自分たちのなさねばならぬことは、どこにあるのか。また、古くてもう使えないもの、新しく採用すべきものは何なのか」を知るという観点もあると思います。いずれにしても、「現代は現代、過去は過去」と単純に割り切って考えるのではなく、たとえ古いものであっても、その精神は汲みとっていくべきだろうと思います。

（『沈黙の仏陀』82-83ページ）

実際に、「新しいもの」と「古いもの」を同時に追求することで、ユニークなアイデアが生まれることもある。

1960年代後半、三代目市川猿之助（現・二代目市川猿翁）が、明治以降の保守化した歌舞伎界の中で邪道とされてきた「宙乗り」などの奇抜な演出を復活させた。当時、猿之助の演出は役者や批評家たちから「ケレン芝居（奇をてらった俗っぽい芝居）だ」などと大きな批判を浴びたが、そのエンターテインメント性溢れる舞台は観客から熱狂的な支持

を集め、その後の現代歌舞伎「スーパー歌舞伎」などの創出につながっていった。現在、歌舞伎界では現代演劇分野の劇作家と組んで挑戦的な演目を次々に創作し、新しい観客層を獲得しているが、その先鞭をつけ歌舞伎の再創造をやってのけたのが、三代目市川猿之助の「猿之助歌舞伎」と、それに続く「スーパー歌舞伎」なのである。

また、日本画家の千住博(せんじゅひろし)は、芸術の歴史を学ぶことの重要性を以下のように述べている。

芸術は、一つ前の時代とつながっていればよくて、同時代の中では浮いてしまってもよいのです。同時代の潮流は、声の大きな人がミスリードしてしまっていることがありますから。歴史のふるいを通過してきた一つ前の時代とつながっていることで、その次に向かう可能性が生まれます。そのためには、人類が究めてきた芸術の道を一つの流れとして、しっかり勉強しておかなければなりません(酒井編、2013, 197ページ)。

古くても、良いものには必ず理由がある。それを見つけ出し、現代に新たな生命をもっ

て甦らせることもまたクリエイティブな行為なのだ。

＊ 語学学習

HSUでは語学、特に英語教育に力を入れている。映画監督や俳優、脚本家などを目指すにあたっても、外国語をマスターするメリットは非常に大きい。国際的な俳優や監督として活躍でき、異文化の視点を得ることで新たなアイデアを生み出すことができるなど、現代において語学学習の効果は見逃せない。

大川総裁は、以下のように述べている。

——外国のことについても研究しておくと、日本のことについて発言するときに、面白い視点を得られることがあるのです。

そういう意味で、語学などを勉強しておくことは、知的な刺激にもなると同

時に、もう一つ、「外国人の目で日本を見るような視点を持つことができる」という意味で、「非常に豊富な発想が湧いてくる」ということが言えます。

（『智慧の法』201-202ページ）

現代のように世界中の情報にアクセスできる時代においては、日本語だけでは取得できない情報も英語でなら取れるようになっている。「自分の国の言語以外に、世界に共通する言語をマスターしているか、ある程度使えるレベルまで来ている」ということは、クリエーターにとって、情報収集においても情報発信においても、大変有利であることは間違いない。

3. 感性を輝かせる

人の心をつかむ豊かな感性。それは、クリエーターや俳優として成功するための必要不可欠な要素である。なぜならば、それは「人気」と深い関係にあるからだ。

204

| 第3章 | 天才クリエーターへの道

✴ 人の気持ちを動かす「感性」とは

大川総裁は、感性について以下のように述べている。

人気の元は何かというと、感性です。「どれだけ人の共感を呼ぶか。どれだけ人の気持ちを捉えるか」という、感性の部分が、商売などでも成功する能力なのです。この感性の部分は、残念ながら、学校のテストでは測ることはできません。もちろん、デザイナーの学校や音楽家の学校では、そういう方面の感性を測ることもできるでしょうが、それを別にすれば、企画や営業、マーケティングなどの一般的な感性については点数で測れないのです。これは、実績で見る以外に方法はありません。点数で測れない、感性の力があるのです。(中略)

いま流行りの商品系統でヒットを出す方法などは、感性の能力を抜きにしては語れないでしょう。いくら理詰めで行っても、売れないものは売れないので

205

す。「感性にも、磨き方によって実力の差がある」ということを知らなければいけません。

(『希望の法』247‐249ページ)

法学博士のダニエル・ピンクは、21世紀という新しい時代を動かしていく上で必要な力について以下のように述べ、「デザイン、物語、調和、共感、遊び、生きがい」の6つの感性を取り上げてその重要性を著書で論じた。

私たちは今、新たな時代を迎えようとしているのだ。

その新しい時代を動かしていく力は、これまでとは違った新しい思考やアプローチであり、そこで重要になるのが「ハイ・コンセプト」「ハイ・タッチ」である。

「ハイ・コンセプト」とは、パターンやチャンスを見出す能力、芸術的で感情面に訴える美を生み出す能力、人を納得させる話のできる能力、一見ばらばらな概念を組み合わせて何

| 第3章 | 天才クリエーターへの道

か新しい構想や概念を生み出す能力、などだ。

「ハイ・タッチ」とは、他人と共感する能力、人間関係の機微を感じ取る能力、自らに喜びを見出し、また、他の人々が喜びを見つける手助けをする能力、そしてごく日常的な出来事についてもその目的や意義を追求する能力などである（ピンク，2006，28－29ページ）。

感性が成功を左右することは多くの人にも理解できるだろう。しかし、どうすれば感性を輝かせることができるのか。それは天性のものでどうにもならないものなのか。

大川総裁は、感性もまた努力によって輝かせることができるのだという。

　　感性であっても、努力の余地はあるんですよ。自分が興味・関心を持ったものについて、観察や研究などの努力を続けていくと、知性と同じように、感性も磨かれてくるのです。

（『感動を与えるために』67ページ）

207

ではどうすれば感性は磨かれ、輝きを放つのか。そのひとつは、さまざまな対象を「観察する」ことである。

＊「自然」を見る

ここでは、私自身が実践してきたこととして、神仏の偉大な芸術作品である「自然」を観察対象とする方法を紹介してみたい。

詩人のダンテ・アリギエーリ（1265-1321）は、「自然は神の芸術なり」と言って自然から多くを学んだ。ダ・ヴィンチは、「画家は『自然』を師としなければならぬ——画家が手本として他人の絵を択ぶならば、かれは取柄（えがら）の少い絵をつくるようになるだろう。然（しか）るに

ダンテ・アリギエーリ

| 第3章 | 天才クリエーターへの道

　自然の対象をまなぶならば、立派な成果をあげるであろう」（齋藤，2006，49ページ）と、自然と向き合う重要性を語っている。レオナルドは「自然を見る」という行為を大切にし、数多くデッサンすることによってその目を養った。自然に向き合うことで、世界が創造されてきた瞬間を捉えることができると考えていたようだ。

　普段は「見る」ことを疎かにしているものだ。しかし、対象をきちんと意識して観察することで、初めて見えてくるものがある。それはある意味では八正道の「正見」、つまり「正しく見る」ことにあたるかもしれない。私は正しく見るために、すぐに決め付けてしまわないように気を付けている。頭で考えて判断を下すことをしばらく我慢して、もっとよく見てみる努力をするのだ。

　例えば、そこに1本の樹木があるとする。大抵の人はそれを見て「木である」と思って終わる。しかし、それは「見た」のではなく、単に目に映ったものを「木である」と判断しただけのことだ。そこにある瑞々しい生命体を「見た」のではなく、記号として「木」と認識したというだけのことであり、「見た」とは言わない。

209

決め付けてしまう思いを止めて「見た」らどうなるか。例えば海辺に立ったとき、目に映る波を見て「波が行ったり来たりしている」と決め付けず、そのまま見ていると、一つひとつの波には微妙な動きの違いがあり、また一定の周期があることや、光の当たり方による色の変化など、さまざまなものが際限なく見えてくる。やがて波の動きの違いから海岸線の地形の違いが見え、さらには潮の満ち引きから地球と月との関係が見え、やがてはそうした大自然のルールを創り上げた創造主の念い(おも)までもが見えてくる。

このように、対象を正しく見てみることで多くの発見があり、そこには深い感動がある。特に、神仏が創造した作品である自然を深く観察することは、私がクリエーターとしての感性を磨く上で効果が大きかったといえよう。

✴ 「人間」を見る

人の心をつかむ感性を磨くためには、「人間観察力」を身に付けることも重要である。

大川総裁は、以下のように述べている。

結局、「基本的には、感性も学ぶことはできる」ということですね。本来的な才能は、ある程度あるにしても、「感性豊かだ」と言われる人をよく観察してみれば、その人がどういう努力をしているかということが分かるので、その辺をよく研究するとよいでしょう。

時代劇であろうと、何であろうと、いろいろなことについて知識や関心を持っていなければ、よい演技はできません。経験も要りますし、知識も要りますし、それと同時に、人間観察力も必要です。いろいろな職業の人間を、じっと観察する力がないと駄目であり、実は、それも勉強のうちなのです。（中略）

そのように、一般的に、学問とは異なる「才能の領域」と思われているもの

（『感動を与えるために』81ページ）

であっても、さまざまな勉強や経験が必要な時代に入っているのです。したがって、「いろいろなところで活躍している人は、人知れず、陰でものすごい努力をしているのだ」ということを知っていただきたいと思います。

(『教育の使命』100-105ページ)

アナウンサーの梶原しげるは、俳優の藤竜也の観察眼について、以下のように述べている。藤は旅先で見たものや役づくりのためのエピソードなどを「ありありと」語っては聞き手を引き込む、優れた話し手なのだという。

(※編集注：藤竜也さんは)「人間観察のプロ」でもあった。（中略）いつどんな人の役を演じることになるか分からない役者さんにとって、市井の人々の表情・仕草・ふるまいの全てが役作りの肥やしになるようだ。優れた観察眼の持ち主の話は聞き手の脳裏に鮮明な画像を想起させる。「観察の名人」は「話の名人」でもあった（梶原，2015，日経

| 第3章　天才クリエーターへの道

BPネット）。

映画「別れの詩〜されどわれらが日々——〜より」（1971）やTVドラマ「金曜日の妻たちへ」シリーズ（1983, 1985）など100本以上の作品に出演している女優の小川知子は「人物観察ということがまず最初に求められる、役者——。これほどおもしろい職業はないと思う」（小川, 1992, 129ページ）と語っている。

他人を見て「この人はこういう人」と決め付けた瞬間、それ以上見ることをやめてしまう。自然を決め付けずに見続けたときに深い発見があるように、人間に対しても決め付けずに見ていくと、さまざまな発見があり、その人に対する興味も湧いてくる。それは深い理解へとつながり、そこに愛や感動が生まれる。そうした人間観察を通じて磨かれた感性もまた、クリエーターにとってかけがえのない財産となるのだ。

ちなみに、その目を自分自身にも向けてみると良い。自分を「正しく見る」ことができれば、自分もまた神仏の芸術作品として、深く愛することができるだろう。

✴︎ 「芸術作品」を見る

優れた芸術作品を見ることも、感性を輝かせる方法のひとつである。ここでぜひ勧めたいのは、「本物を見ること」だ。レプリカや写真ではなく、本物の名作を見てほしい。〝本物ならではの何か〟を感じてほしいからだ。それは、その作品に込められた芸術家の念いに触れることでもある。超一流の本物からでなければ感じられない何かを感じ取る経験を積み重ねることで、感性を豊かに育むことができる。

「人間の心は何によって揺さぶられるのか」ということを知っておく必要があります。知性によって動く人あり、理性によって動く人あり、さまざまな条件下で人は動きますが、人がいちばん動きやすいのは、何といっても感性です。感性に訴えることがなければ、大量の人を動員することは難しいのです。感性に訴えるのは非常に大きなことです。

214

感性を磨くためには、文学作品や芸術作品への関心を忘れてはなりません。「何が人の心を動かすのか。心を打つのか。胸を打つのか」を知っておくことです。

（『仕事と愛』87‐88ページ）

長年にわたってジブリ映画の音楽を手掛けている作曲家の久石譲は、「最近いろんな人と話していて思うのは、結局いかに多くのものを観て、聴いて、読んでいるかが大切だということだ。創造力の源である感性、その土台になっているのは自分の中の知識や経験の蓄積だ。そのストックを、絶対量を増やしていくことが、自分のキャパシティ（受容力）を広げることにつながる」（久石，2006，48ページ）と述べている。

「世界のクロサワ」と呼ばれる映画監督・黒澤明は、「世界中の優れた小説や戯曲を読むべきだ。それらがなぜ『名作』と呼ばれるのか、考えてみる必要がある」と述べている。

漫画家の藤子・F・不二雄（1933-1996）も、以下のような言葉を残している。

おもしろい本や映画を、読んだり、見たりしてください。おもしろさの本質を見きわめる目が育ちます。その目で、自分の作品をしっかり見据えながら、傑作を書き上げてください（ドラえもんルーム編，2014，167ページ）。

✴「現在」を見る

現在という時を正しく見ることも、感性を磨く上で大切な修行である。今、何が流行(はや)っ

優れた文学や芸術に触れることは、感性を磨き、輝かせるというだけでなく、自分の創作活動に直接的につながる知識や経験を得ることができるという利点もある。特に、時代や国境を超えて評価されている作品を見ることは、人間にとっての普遍的な感動の本質に迫ることでもあり、現在のみならず未来のニーズを推察する上で大きなヒントを発見することができるかもしれない。

| 第3章 | 天才クリエーターへの道

ているのか。人々は何を好んでいるか。社会は何を求めているのか。それを知識や情報として理解するだけでなく、実際に見て、感じることである。

感性の磨き方においても、やはり、「いろいろなものを実地に見て歩く」というのは非常に大事なことなのです。

「どのような音楽が流行っているか」「どのような映画が流行っているか」「どのような服が流行っているか」などをつかむことは、この世で「感性」といわれる能力に属することのように見えるかもしれませんが、実は、研究や観察の努力が、きちんと反映されることでもあるのです。

（『感動を与えるために』73 - 74ページ）

日本におけるR&Bのパイオニア、久保田利伸は、インタビューの中で「流行は乗るものじゃなくて、つくるものだ。姉が2人いたから実は流行には敏感だった。流行を知

217

っているからこそ、あえてその先を行きたいと考えるようになった」（スポーツニッポン，2015年3月3日）と述べている。

また、ウォルトはディズニーランドの設立を計画した時、欧米のさまざまな屋外娯楽施設、特に動物園をまわって客の様子を観察し、人気のある出し物については、「なぜ人気があるのか」を考えていたという。

現在を生きる人々の心を正しく見ようと努力すれば、実際には必ずしも喜びばかりが得られるとは限らず、多くの哀しみを感じてしまうところもあるのだが、それでも、いや、だからこそ、未来を輝かせようとするクリエーターにとっては必要な努力なのである。天上界と同通して感性を輝かせる努力をする一方で、現在を生きる人々の気持ちと遊離しすぎることなく、人々の幸福に寄与する仕事をしていくために。

✧ イマジネーションの力

| 第3章 | 天才クリエーターへの道

さまざまな対象を正しく見ることで、感性を輝かせる方法を学んできた。さらに、心の中の「思い」を輝かせることによって、イマジネーションが深く広く膨らんでいくことを学んでおきたい。想像力がもっと豊かに、もっと楽しく、もっと美しくなっていく――。その高度な想像力が、高度な創造力につながるのである。

イマジネーションとは、思いのなかにおいて、想像する力、考えつく力のことです。これが大事なのです。これが実際にクリエイティブなほうへと動いていきます。「イマジネイティブ（想像的）」から「クリエイティブ（創造的）」へと動いていくのです。

したがって、心のなかのイマジネイティブな空間を大きくしていくことが非常に大事です。

（「ヤング・ブッダ」2012年6月号「創造的人間の秘密 第2回」15ページ）

219

モーツァルトは、作曲をする時に使う想像力について、以下のように述べている。

私はあれこれアイデアを練るのが好きだ。それを記憶に留めておいて、一人になった時に鼻歌で歌うこともある。それが私の癖になっているという人もいる。そんなやり方を続けていると、ある時ふと思いついて、ちょっとした料理をうまく利用して、ご馳走に作り変えることもある。つまり、対位法やさまざまな楽器の特徴に合わせて形を整えるわけだ。私の想像世界の中では各部分が少しずつ聞こえてくるのではなく、まるですべてが同じ瞬間に耳に響いてくるように思える（オリヴェリオ，2010，110ページ）。

ここまで学んできたことを、自分なりに実際に体験してみながら、自由で光溢れるイマジネーションを楽しんでみよう。

「天才クリエーター」への道は努力の道である。しかし、この努力をした人間がすべて天オクリエーターになれるわけではないだろう。なれるのは一握りの人間だけかもしれない。

| 第3章 | 天才クリエーターへの道

ただ、これだけは確実に言えることがある。

「努力は決して無駄にはならない」

新時代創造の舞台がどこであれ、これらの努力をした人間は、それぞれの舞台で必ず輝く。それを証明してみせるのも、HSUで学ぶ者の使命のひとつではないだろうか。

おわりに

✴ 愛と悟りとユートピア建設

映画やアニメ、マンガなどが大きな影響力をもつようになり、マイナス面として、作品の暴力的な表現などが青少年に情緒的な悪影響を与えていると言われている。実際に悲惨な犯罪に結びついた事例もあり、法律によって表現を規制すべきとの声も上がっている。

しかし、表現はどこまでも「自由」であるべきだ。同時に、クリエーターはその影響に対して「責任」をもつべきだ。「自由には責任が伴う」という自覚をもった上で、自由に表現し、大いに良き影響力を発揮すべきであろう。

そのためにも、人間性を高め、人格を練り、人々を幸福にできるような「徳」ある人間を目指す努力が必要である。だからこそ、幸福の科学で説かれている「愛」と「悟り」と「ユートピア建設」の教えを、常に心の中心に置き、実践する努力が求められるのだ。

| おわりに |

✴ エル・カンターレ文明の夜明け

さらに、新時代を創造する天才クリエーターに求められるものとは何か。それは、神仏から与えられた創造性のすべてをかけて、「神仏そのもの」を表現することではないか。

これまでの世界は、過去の偉大な芸術家たちの挑戦とその功績により、キリスト教や仏教、イスラム教、神道などの信仰を体現した文化・芸術があらゆる表現の基盤となってきた。しかし、HSUから羽ばたいていく天才クリエーターたちは、主エル・カンターレの光を体現した、新しい文化・芸術の創造を目指す。

例えば、芸術的インスピレーションを受けるにしても、地獄界からではなく天上界からのインスピレーションであることはもちろんのこと、同じ天上界であっても、主エル・カンターレ直系の、エル・カンターレ系霊団からのインスピレーションであることが望まれる。

それは、心の針をしっかりと主エル・カンターレに向けるという信仰心と、仏法真理を心の基盤とするための教学を重ねることによって初めて可能となる。

223

キリスト教系でもなく、仏教系でもなく、イスラム教系でもなく、エル・カンターレ系の信仰を体現するクリエーターの登場。その者たちによって、新しい文明が美しく照らし出されていくのである。

✴ 究極の文化・芸術を創造しよう

新時代における"究極の文化・芸術"とは何か。

それは、「主エル・カンターレ」とはどのようなご存在であるかを悟り、それを最高の感性と最高の技術で表現する文化・芸術であろう。そして、それが新しい文明の「美の基準」となっていくのだ。

それを創るのは誰か。それは、HSUで学ぶ、明日のクリエーターたちである。

さあ、自分たちの手で新しい文化・芸術を創り出そう。

新しい時代を拓くリーダーとしての志を抱こうではないか。

| おわりに |

クリエーターに限らず、HSUで学ぶ者は、それぞれの分野において「天才」として活躍し、地球人のリーダーとしての役割を担っていくのだ。

それは、必ず実現できる「夢」である。

なぜなら、私たちには、「仏法真理」という名の翼が与えられているからだ。

この真実に気付いた者たちが、世界に羽ばたき、輝かしい未来を創造する主役となっていくのである。

２０１５年７月27日

幸福の科学メディア文化事業局担当常務理事 兼 映画企画担当 兼
ハッピー・サイエンス・ユニバーシティ ビジティング・プロフェッサー　松本弘司

文献一覧

【引用文献】

大川隆法．(1990)．ユートピアの原理．幸福の科学出版．
―――．(1992)．宗教の挑戦．幸福の科学出版．
―――．(1994)．愛は風の如く2．幸福の科学出版．
―――．(1994)．沈黙の仏陀．幸福の科学出版．
―――．(1994)．光よ、通え．幸福の科学．
―――．(1994)．理想国家日本の条件．幸福の科学出版．
―――．(1995)．常勝思考．幸福の科学出版．
―――．(1995)．無我なる愛．幸福の科学．
―――．(1996)．青春に贈る．幸福の科学出版．
―――．(1997)．愛から祈りへ．幸福の科学出版．
―――．(1998)．「幸福になれない」症候群．幸福の科学出版．

―― (1999). 繁栄の法. 幸福の科学出版.
―― (2000). 幸福への道標. 幸福の科学出版.
―― (2001). 奇跡の法. 幸福の科学出版.
―― (2002). 幸福の原点. 幸福の科学出版.
―― (2003). 信仰を深めるために. 幸福の科学.
―― (2004). 幸福の法. 幸福の科学出版.
―― (2005). 限りなく優しくあれ. 幸福の科学出版.
―― (2006). 希望の法. 幸福の科学出版.
―― (2007). 感化力. 幸福の科学出版.
―― (2008). 幸福の科学とは何か. 幸福の科学出版.
―― (2008). ユートピア価値革命. 幸福の科学.
―― (2008). リーダーに贈る「必勝の戦略」. 幸福の科学出版.
―― (2009). 愛、自信、そして勇気. 幸福の科学.
―― (2009). 感動を与えるために. 幸福の科学.

―― (2009). 師弟の道. 幸福の科学.
―― (2009). 知的青春のすすめ. 幸福の科学出版.
―― (2009). 勇気の法. 幸福の科学出版.
―― (2009). 勇気への挑戦. 幸福の科学.
―― (2010). 創造の法. 幸福の科学出版.
―― (2010). 未来創造のマネジメント. 幸福の科学出版.
―― (2011). 黄金の法. 幸福の科学出版.
―― (2011). 救世の法. 幸福の科学出版.
―― (2011). 太陽の法. 幸福の科学出版.
―― (2011). 不況に打ち克つ仕事法. 幸福の科学出版.
―― (2012). Think Big!. 幸福の科学出版.
―― (2012). 公式ガイドブック①映画「神秘の法」が明かす近未来シナリオ. 幸福の科学出版.
―― (2012). 仕事と愛. 幸福の科学出版.

― (2013). 『教育の使命』 幸福の科学出版.

― (2013). 『素顔の大川隆法』 幸福の科学出版.

― (2013). 『未来の法』 幸福の科学出版.

― (2014). 『イノベーション経営の秘訣』 幸福の科学出版.

― (2014). 『経営が成功するコツ』 幸福の科学出版.

― (2014). 『幸福の科学大学創立者の精神を学ぶⅡ（概論）』 幸福の科学出版.

― (2014). 『信仰心からの革命』 幸福の科学.

― (2014). 『神秘学要論』 幸福の科学出版.

― (2014). 『創造する頭脳』 幸福の科学出版.

― (2014). 『忍耐の法』 幸福の科学出版.

― (2014). 『未来にどんな発明があるとよいか』 幸福の科学出版.

― (2015). 『アイム・ハッピー』 幸福の科学出版.

― (2015). 『智慧の法』 幸福の科学出版.

― 「アー・ユー・ハッピー?」通巻99号：2012年9月号．創造性を育てる教育とは．幸福の科学出版．

月刊 幸福の科学. 通巻285号∴2010年11月号. 新価値創造法③. 幸福の科学.

月刊 幸福の科学. 通巻305号∴2012年7月号.『不滅の法』講義③. 幸福の科学.

ザ・リバティ. 通巻180号∴2010年2月号. 人生の羅針盤No.156. 幸福の科学出版.

ヤング・ブッダ. 通巻102号∴2012年6月号. 創造的人間の秘密 第2回. 幸福の科学.

ヤング・ブッダ. 通巻103号∴2012年7月号. 創造的人間の秘密 第3回. 幸福の科学.

B-ing編集部. 編.（2005）. プロ論. 2. 徳間書店.

B-ing編集部. 編.（2006）. プロ論. 3. 徳間書店.

アーサー・M・エーブル.（2013）. 大作曲家が語る 音楽の創造と霊感. 出版館ブック・クラブ.

アルベルト・オリヴェリオ.（2010）. 創造力の不思議. 創元社.

井筒俊彦訳.（1957）. コーラン 上. 岩波書店.

小川知子.（1992）. 美しく燃えて. 学習研究社.

奥村土牛.（1988）. 牛のあゆみ. 中央公論社.

ガイ・オセアリー.（2011）. 告白します. ロッキング・オン.

川喜田二郎.（1967）. 発想法. 中央公論新社.

菅野美穂．（2009）．カンタビ．講談社．

黒澤和子．（2014）．黒澤明が選んだ100本の映画．文藝春秋．

齋藤孝．（2006）．齋藤孝の天才伝7 レオナルド・ダ・ヴィンチ．大和書房．

酒井邦嘉編．（2013）．芸術を創る脳．東京大学出版会．

佐藤春夫訳注．（2015）．観無量寿経．筑摩書房．

ジョン・バダム．（2013）．監督のリーダーシップ術．フィルムアート社．

スティーブン・R・コヴィー＋デイビッド・K・ハッチ．（2008）．偉大なる選択．キングベアー出版．

ダニエル・ピンク．（2006）．ハイ・コンセプト「新しいこと」を考え出す人の時代．三笠書房．

ドラえもんルーム編．（2014）．藤子・F・不二雄の発想術．小学館．

野地秩嘉．（2012）．高倉健インタヴューズ．プレジデント社．

久石譲．（2006）．感動をつくれますか？．角川書店．

マガジンハウス編．（2012）．武井咲MAGAZINE．マガジンハウス．

松下幸之助．（2003）．大切なこと．PHP研究所．

マーティン・セリグマン．（1991）．オプティミストはなぜ成功するか．講談社．

231

スポーツニッポン. 2015年3月3日. 久保田利伸インタビュー.

エスカワイイ!. 通巻182号.: 2015年7月号. ROLA'S Q&A. 主婦の友社.

キネマ旬報. 通巻1654号.: 1982年7月下旬号. 観たり撮ったり映したり⑤映画孤独 手塚治虫. キネマ旬報社.

キネマ旬報. 通巻2307号:2007年10月下旬号. TRANSFORMERS INTERVIEW スティーヴン・スピルバーグ. キネマ旬報社.

キネマ旬報. 通巻2410号.: 2011年10月下旬号. 対談藤原竜也×香川照之. キネマ旬報社.

〈WEBサイト〉

ウォール・ストリート・ジャーナル. 2013年12月18日. Rebecca Howard. 「アバター」のジェームズ・キャメロン監督へのインタビュー. ダウ・ジョーンズ・ジャパン.
http://jp.wsj.com/articles/SB10001424052702303671400457926487031988068O/

日経BPネット. 2015年5月14日. 梶原しげる.
北野武監督最新作に溢れる渋い役者たちの「プロフェッショナリズム」. 日経BP社.
http://www.nikkeibp.co.jp/atcl/column/15/92185/051200009/

日経ビジネスオンライン. 2010年9月10日. 大野和基. 成功は1万時間の努力がもたらすマ

【参考文献】

アー・ユー・ハッピー?．通巻67号．2010年1月号．MUSE HISTORY．幸福の科学出版．
http://business.nikkeibp.co.jp/article/life/20100908/216151/
ルコム・グラッドウェルインタビュー．日経BP社．
B-ing編集部編．(2006)．プロ論。3．徳間書店．
P・F・ドラッカー．(2005)．ドラッカー365の金言．ダイヤモンド社．
浅葉克己．浅葉克己デザイン日記 2002-2014．(2015)．マイケル・ジャクソンの言葉．扶桑社．
アースデイwithマイケル編著．(2015)．マイケル・ジャクソンの言葉．扶桑社．
アルベルト・オリヴェリオ．(2010)．創造力の不思議．創元社．
池内了．(1999)．天文学者の虫眼鏡．文藝春秋．
市川猿之助．(2003)．スーパー歌舞伎．集英社．
岩田一男．(1971)．英語・世界名言集．祥伝社．

233

ウォード・カルフーン＋ベンジャミン・デウォルト編．(2012)．Marilyn Monroe A Photographic Celebration．マガジンランド．

ウォルト・ディズニー・ジャパン監修．(2013)．ウォルト・ディズニー　夢を叶える言葉．主婦の友社．

岡田准一．(2014)．オカダのはなし．マガジンハウス．

ガイ・オセアリー．(2011)．告白します．ロッキング・オン．

梶山健編著．(1997)．世界名言大辞典．明治書院．

小松田勝．(2013)．ウォルト・ディズニーが贈る　夢をかなえる言葉．三笠書房．

島尾新．(2012)．もっと知りたい雪舟．東京美術．

島田紀夫監修．(2007)．すぐわかる　画家別　印象派絵画の見かた．東京美術．

西東社編集部編．(2015)．必ず出会える！人生を変える言葉2000．西東社．

関田理恵編．(2009)．アーティストの言葉．ピエ・ブックス．

高橋誠．(1999)．日本創造学会論文誌vol.3．ブレインストーミングの研究②発想法の個人と集団の比較．日本創造学会事務局．

デイヴィッド・ロビンソン．(1993)．チャップリン上．文藝春秋．

デール・ポロック．(1997)．スカイウォーキング 完全版 ジョージ・ルーカス伝．ソニーマガジンズ．

中野明．(2010)．ドラッカー流 最強の勉強法．祥伝社．

奈良橋陽子．(2014)．ハリウッドと日本をつなぐ．文藝春秋．

ペン編集部 編．(2014)．創造の現場．阪急コミュニケーションズ．

ボブ・トマス．(2010)．ウォルト・ディズニー 創造と冒険の生涯．講談社．

前島良雄．(2014)．マーラーを識る．アルファベータブックス．

マルコム・グラッドウェル．(2009)．天才! 成功する人々の法則．講談社．

水野弘元．(1972)．仏教要語の基礎知識．春秋社．

渡部昇一．(2005)．人生を創る言葉．致知出版社．

松村明 監修．(2012)．大辞泉 第二版上巻．小学館．

ブリタニカ・ジャパン編著．(2007)．ブリタニカ国際大百科事典 小項目版 2008．ロゴヴィスタ．

産経新聞東京朝刊．2007年12月22日．【話の肖像画】葉っぱを売った男（1）「いろどり」副社長 横石知二さん．

産経新聞東京朝刊．2010年9月28日．小惑星探査機「はやぶさ」の挑戦「太陽系大航海時代」切り開く．

235

読売新聞大阪夕刊．2014年9月5日．「陰」のプライド 自身に重ね「イン・ザ・ヒーロー」主演 唐沢寿明．

オリ☆スタ．通巻1775号．2015年3月2日号．好きな女子モデルランキング．オリコン・エンタテインメント．

週刊文春．通巻2210号．2003年1月16日号．阿川佐和子のこの人に会いたい．文藝春秋．

〈TV番組〉

ムービープラス．2015年2月 #18．この映画が見たい「三木孝浩のオールタイム・ベスト」．ジュピターエンタテインメント．

〈WEBサイト〉

株式会社サマンサタバサジャパンリミテッド公式サイト．
http://www.samantha.co.jp/ir/policy/history/（2015年7月30日取得）．

全国大学生活協同組合連合公式サイト．2015年2月27日．第50回学生生活実態調査の概要報告．
http://www.univcoop.or.jp/

※文中に引用した聖書については、『聖書』（新共同訳　日本聖書協会）を参照した。

著者＝松本弘司（まつもと・こうじ）

1960年生まれ。新潟県出身。20代は広告業界を中心に活躍。KFC、ペプシ、三菱銀行（現・三菱東京UFJ銀行）、TBS、角川映画などの広告キャンペーンをはじめ、TV番組の構成や雑誌のコラムの執筆なども手掛ける。その仕事が評価され、日本最高峰の広告コピー賞であるTCC新人賞、全日本シーエム放送連盟（ACC）によるACC年間最優秀シリーズ賞（ラジオCM部門）、日本経済新聞社「ショッピング」広告賞、フジサンケイグループ広告大賞（銀賞）、毎日広告デザイン賞優秀賞を受賞。1990年より幸福の科学に奉職し、大川隆法総裁製作総指揮の第1作目の映画「ノストラダムス戦慄の啓示」（1994年公開）より幸福の科学グループの映画制作に携わる。総合プロデューサーを務めた第8作目の映画「神秘の法」（2012年公開）は、ヒューストン国際映画祭でスペシャル・ジュリー・アワードを受賞し、日本長編アニメ界初の快挙を成し遂げた。現在、幸福の科学メディア文化事業局担当常務理事 兼 映画企画担当 兼 ハッピー・サイエンス・ユニバーシティ ビジティング・プロフェッサー。2015年10月には、総合プロデュースを務める第9作目のアニメーション映画「UFO学園の秘密」が全国上映予定。また、2016年4月よりスタートするHSU未来創造学部でも講義を担当する予定となっている。

新時代のクリエイティブ入門
未来創造こそ、「天才」の使命

2015年8月26日　初版第1刷

著者　松本　弘司

発行　HSU出版会

〒299-4325　千葉県長生郡長生村一松丙4427-1
TEL（0475）32-7807

発売　幸福の科学出版株式会社

〒107-0052　東京都港区赤坂2丁目10番14号
TEL（03）5573-7700
http://www.irhpress.co.jp/

印刷・製本　株式会社　サンニチ印刷

落丁・乱丁本はおとりかえいたします
©Koji Matsumoto 2015. Printed in Japan. 検印省略
ISBN 978-4-86395-705-3　C 0070

大川隆法総裁製作総指揮 映画作品

幸福の科学の映画は、DVDやBlu-rayでもお楽しみいただけます。
幸福の科学出版公式サイトやAmazonなどでお買い求めください。
一部のビデオレンタルショップでのレンタルも可能です。

「神秘の法」(2012)

2013年ヒューストン国際映画祭では、劇場用長編部門の最高賞であるスペシャル・ジュリー・アワード(REMI SPECIAL JURY AWARD)を受賞。日本の長編アニメーション映画として初の受賞となった。近未来予言映画第2弾。

5,122円(税込)　☆6,151円(税込)

「ファイナル・ジャッジメント」(2012)

近未来予言映画第1弾。平和国家ニッポンが、ある日突然、他国の軍隊によって蹂躙され、独立とすべての自由を奪われた──。これは「あり得ない現実」と、あなたは言いきれるか!?　国防の危機の先にある近未来の姿とは。

5,122円(税込)　☆6,151円(税込)

「仏陀再誕」(2010)

WHO IS BUDDHA?　ある事件をきっかけに、「霊」が視えるようになった女子高生の天河小夜子。次つぎと起こる不可解な事件のなかで、小夜子は、仏陀が現代日本に再誕していることを知るのだが──。

5,122円(税込)　☆6,151円(税込)

☆はBlu-rayです

「永遠の法」(2006)
5,122円(税込)

「黄金の法」(2003)
5,122円(税込)

「太陽の法」(2000)
5,143円(税込)

WELCOME TO HAPPY SCIENCE!
幸福の科学グループ紹介

「一人ひとりを幸福にし、世界を明るく照らしたい」──。その理想を目指し、幸福の科学グループは宗教を根本(こんぽん)にしながら、幅広い分野で活動を続けています。

宗教活動

- 幸福の科学【happy-science.jp】
 - 支部活動【map.happy-science.jp(支部・精舎へのアクセス)】
 - 精舎(研修施設)での研修・祈願【shoja-irh.jp】
 - 学生局【03-5457-1773】
 - 青年局【03-3535-3310】
 - 百歳まで生きる会(シニア層対象)
 - シニア・プラン21(生涯現役人生の実現)【03-6384-0778】
 - 幸福結婚相談所【happy-science.jp/activity/group/happy-wedding】
 - 来世幸福園(霊園)【raise-nasu.kofuku-no-kagaku.or.jp】
- 来世幸福セレモニー株式会社【03-6311-7286】
- 株式会社 Earth Innovation【earthinnovation.jp】

社会貢献

- ヘレンの会(障害者の活動支援)【www.helen-hs.net】
- 自殺防止運動【www.withyou-hs.net】
- 支援活動
 - 一般財団法人「いじめから子供を守ろうネットワーク」【03-5719-2170】
 - 犯罪更生者支援

国際事業

Happy Science 海外法人
【happy-science.org(英語版)】【hans.happy-science.org(中国語簡体字版)】

・・・

教育事業

- 学校法人 幸福の科学学園
 - 中学校・高等学校(那須本校)【happy-science.ac.jp】
 - 関西中学校・高等学校(関西校)【kansai.happy-science.ac.jp】
- 宗教教育機関
 - 仏法真理塾「サクセスNo.1」(信仰教育と学業修行)【03-5750-0747】
 - エンゼルプランV(未就学児信仰教育)【03-5750-0757】
 - ネバー・マインド(不登校児支援)【hs-nevermind.org】
 - ユー・アー・エンゼル!運動(障害児支援)【you-are-angel.org】
- 高等宗教研究機関
 - ハッピー・サイエンス・ユニバーシティ(HSU)

政治活動	幸福実現党【hr-party.jp】
	├ <機関紙>「幸福実現NEWS」
	└ <出版> 書籍・DVDなどの発刊
	HS政経塾【hs-seikei.happy-science.jp】

出版 メディア 関連事業	幸福の科学の内部向け経典の発刊
	幸福の科学の月刊小冊子【info.happy-science.jp/magazine】
	幸福の科学出版株式会社【irhpress.co.jp】
	├ 書籍・CD・DVD・BDなどの発刊
	├ <映画>「UFO学園の秘密」【ufo-academy.com】ほか8作
	├ <オピニオン誌>「ザ・リバティ」【the-liberty.com】
	├ <女性誌>「アー・ユー・ハッピー?」【are-you-happy.com】
	├ <書店> ブックスフューチャー【booksfuture.com】
	└ <広告代理店> 株式会社メディア・フューチャー
	メディア文化事業
	├ <ネット番組>「THE FACT」 【youtube.com/user/theFACTtvChannel】
	└ <ラジオ>「天使のモーニングコール」【tenshi-call.com】
	スター養成部(芸能人材の育成)【03-5793-1773】

入会のご案内

幸福の科学では、大川隆法総裁が説く仏法真理をもとに、「どうすれば幸福になれるのか、また、他の人を幸福にできるのか」を学び、実践しています。

入会

仏法真理を学んでみたい方へ

大川隆法総裁の教えを信じ、学ぼうとする方なら、どなたでも入会できます。入会された方には、『入会版「正心法語」』が授与されます。

三帰誓願

信仰をさらに深めたい方へ

仏弟子としてさらに信仰を深めたい方は、仏・法・僧の三宝への帰依を誓う「三帰誓願式」を受けることができます。三帰誓願者には、『仏説・正心法語』『祈願文①』『祈願文②』『エル・カンターレへの祈り』が授与されます。

INFORMATION

幸福の科学 サービスセンター
TEL 03-5793-1727
(受付時間/火〜金:10〜20時
 土・日祝:10〜18時)
幸福の科学 公式サイト happy-science.jp

幸福の科学グループの教育事業

ハッピー・サイエンス・ユニバーシティ

HAPPY SCIENCE UNIVERSITY

私たちは、理想的な教育を試みることによって、
本当に、「この国の未来を背負って立つ人材」を
送り出したいのです。
（大川隆法著『教育の使命』より）

ハッピー・サイエンス・ユニバーシティとは

ハッピー・サイエンス・ユニバーシティ（HSU）は、大川隆法総裁が設立された
「現代の松下村塾」であり、「日本発の本格私学」です。
建学の精神として「幸福の探究と新文明の創造」を掲げ、
チャレンジ精神にあふれ、新時代を切り拓く人材の輩出を目指します。

住所 〒299-4325 千葉県長生郡長生村一松丙 4427-1
TEL.0475-32-7770
happy-science.university

幸福の科学グループの教育事業

学部のご案内

人間幸福学部

人間学を学び、新時代を切り拓くリーダーとなる

人間の本質と真実の幸福について深く探究し、
高い語学力や国際教養を身につけ、人類の幸福に貢献する
新時代のリーダーを目指します。

経営成功学部

企業や国家の繁栄を実現する、起業家精神あふれる人材となる

企業と社会を繁栄に導くビジネスリーダー・真理経営者や、
国家と世界の発展に貢献する
起業家精神あふれる人材を輩出します。

未来産業学部

新文明の源流を創造するチャレンジャーとなる

未来産業の基礎となる理系科目を幅広く修得し、
新たな産業を起こす創造力と起業家精神を磨き、
未来文明の源流を開拓します。

未来創造学部

2016年4月開設予定

時代を変え、未来を創る主役となる

政治家やジャーナリスト、ライター、俳優・タレントなどのスター、
映画監督・脚本家などのクリエーターを目指し、国家や世界の発展、
幸福化に貢献できるマクロ的影響力を持った徳ある人材を育てます。

キャンパスは東京がメインとなり、2年制の短期特進課程も新設します
(4年制の1年次は千葉です)。2017年3月までは、赤坂「ユートピア
活動推進館」、2017年4月より東京都江東区(東西線東陽町駅近く)
の新校舎「HSU未来創造・東京キャンパス」がキャンパスとなります。

←詳細は次ページへ

幸福の科学グループの教育事業

未来創造学部とは

未来創造学部は、多くの人々を幸福にする政治・文化(芸能)の
新しいモデルを探究し、マクロ的影響力を持つ徳ある人材を
養成し、新文明の礎となる文化大国・輝く未来社会を
創造することを使命としています。
「政治・ジャーナリズム専攻コース」と
「芸能・クリエーター部門専攻コース」の2コースを開設します。

芸能・クリエーター部門専攻コース

俳優、タレント、映画監督(実写・アニメーション)、脚本家などを目指す方のためのコースです。演技や制作の理論・歴史、作品研究等を学び、映像制作、脚本執筆、演技実習などを行い、新時代の表現者を目指します(本コースは、さらに「芸能専攻」と「クリエーター部門専攻」に分かれます)。

政治・ジャーナリズム専攻コースとの相互履修制度や共通科目によって、政治や社会への理解と見識を深められると共に、政治家への転身を視野に入れた学びも可能です。

政治・ジャーナリズム専攻コース

将来政治家や政治に関する職業、ジャーナリスト、ライター、キャスターなどを目指す方のためのコースです。政治学、ジャーナリズム研究、法律学、経済学等を学び、政策をわかりやすく解説して、啓蒙できる人材の輩出を目指します。

芸能・クリエーター部門専攻コースとの相互履修制度や共通科目によって、文化的教養や、人の心をつかむためのPR力、表現力を高める学びが可能です。

幸福の科学グループの教育事業

── 短期特進課程について ──

未来創造学部では、通常の4年制に加え、主に現役活動中の方や社会人向けなどの2年制の短期特進課程を開設します。

2016年度は、「芸能専攻」のみ短期特進課程をスタートし、翌2017年に、「クリエーター部門専攻」「政治・ジャーナリズム専攻」の短期特進課程をスタートします。

未来創造学部のキャンパス構成

- **4年制の場合**
 英語・教養科目が中心の1年次は長生キャンパスで授業を行い、2年次以降は東京キャンパス※で授業を行う予定です。

- **2年制の短期特進課程の場合**
 1年次・2年次ともに東京キャンパス※で授業を行う予定です。

(※)東京キャンパスについて

赤坂・ユートピア活動推進館
2017年3月までは、赤坂・ユートピア活動推進館がキャンパスになります。

〒107-0052 東京都港区赤坂2-10-8

HSU未来創造・東京キャンパス
2017年4月より東京都江東区(東西線東陽町駅近く)の新校舎がキャンパスになります。

入 会 の ご 案 内

あなたも、幸福の科学に集い、ほんとうの幸福を見つけてみませんか？

幸福の科学では、大川隆法総裁が説く仏法真理をもとに、「どうすれば幸福になれるのか、また、他の人を幸福にできるのか」を学び、実践しています。

入会

大川隆法総裁の教えを信じ、学ぼうとする方なら、どなたでも入会できます。入会された方には、『入会版「正心法語」』が授与されます。（入会の奉納は1,000円目安です）

ネットでも入会できます。詳しくは、下記URLへ。
happy-science.jp/joinus

三帰誓願（さんきせいがん）

仏弟子としてさらに信仰を深めたい方は、仏・法・僧の三宝への帰依を誓う「三帰誓願式」を受けることができます。三帰誓願者には、『仏説・正心法語』『祈願文①』『祈願文②』『エル・カンターレへの祈り』が授与されます。

植福の会（しょくふくのかい）

植福は、ユートピア建設のために、自分の富を差し出す尊い布施の行為です。布施の機会として、毎月1口1,000円からお申込みいただける、「植福の会」がございます。

「植福の会」に参加された方のうちご希望の方には、幸福の科学の小冊子（毎月1回）をお送りいたします。詳しくは、下記の電話番号までお問い合わせください。

月刊「幸福の科学」　ザ・伝道　ヤング・ブッダ　ヘルメス・エンゼルズ

INFORMATION

幸福の科学サービスセンター
TEL. **03-5793-1727**（受付時間 火～金:10～20時／土・日・祝日:10～18時）
幸福の科学 公式サイト **happy-science.jp**